天津美术学院 设计艺术学院
09 毕业设计优秀作品

主编 李炳训

凭道润物

PING DAO RUN WU

视觉传达设计
装饰艺术设计
环境艺术设计
工业设计
服装艺术设计
染织艺术设计
公共艺术

中国建筑工业出版社

图书在版编目（CIP）数据

凭道润物　天津美术学院　设计艺术学院　09毕业设计优秀作品/李炳训主编. —北京：中国建筑工业出版社，2009
 ISBN 978-7-112-11620-1

Ⅰ.凭… Ⅱ.李… Ⅲ.艺术－设计－作品集－中国－现代　Ⅳ.J06

中国版本图书馆CIP数据核字（2009）第210908号

责任编辑：李晓陶
责任设计：郑秋菊
责任校对：赵　颖　王雪竹

凭道润物

天津美术学院　设计艺术学院　09毕业设计优秀作品
主编　李炳训
＊
中国建筑工业出版社出版、发行（北京西郊百万庄）
各地新华书店、建筑书店经销
北京嘉泰利德公司制版
精美彩色印刷有限公司印刷
＊
开本：880×1230毫米　1/16　印张：9¾　字数：300千字
2010年1月第一版　2010年1月第一次印刷
定价：58.00元
ISBN 978-7-112-11620-1
　　　（18872）

版权所有　翻印必究
如有印装质量问题，可寄本社退换
（邮政编码 100037）

主　　编：李炳训

编　　委：郭振山　彭　军　白　星　肖世华
　　　　　　　阎维远　高　山

排行编委：郭振山　李维立　连维建　蒋松儒

装帧设计：丁心然

封面设计：郭振山　丁心然

目录

凭道润物
《天津美术学院设计艺术学院09毕业设计优秀作品》前言 ······ 005

服装艺术设计 ······ 007

视觉传达设计 ······ 026

环境艺术设计 ······ 042

工业设计 ······ 064

染织艺术设计 ······ 081

装饰艺术设计 ······ 105

公共艺术 ······ 126

研究生作品 ······ 143

凭道润物

《天津美术学院设计艺术学院 09 毕业设计优秀作品》前言

老子所说"道"之意为宇宙之本原和普遍规律，天地万物都由道而生。道，是天地万物的客观规律，无论是自然规律，还是社会规律，都是客观规律的一部分。老子道家提出无为而无不为。无为不是无所作为，而是不妄作为。就是不违背道的规则而妄为，即不违背宇宙万物的客观规律而妄自为之；因为不违客背观规律，遵循客观规律而为，所以无所不为，即什么都可以做，只要遵循道，遵循客观规律。润，修饰，使之有光彩、滋润而不干枯；润泽，细腻光滑。物，指自己以外的人或与自己相对的环境、世间万物、人物、生物。

"凭道润物"，引申其意为设计艺术教育要遵从客观本原与法理走不一样的路，以理性之思维，坚持创新才能生道，去实施、实现人才培养目标。即雕琢、滋润出为社会所需的闪烁着光泽之人才；对学生而言，若创造服务人类精神与物质生活之物化作品，须悉知设计之应用属性，体验社会、市场规律和实践过程。

2008 年伊始的国际金融危机大潮袭袭而来，此间国际金融和经济学者们纷纷谏言国际社会探讨应对措施，并提出整合国际金融秩序而建立新模式等。此次的危机也好、风暴亦罢，就其表面判断，看似只是对大学生就业率产生了影响。实则集中暴露出设计学科的毕业生刚出校门不好用、"太生而不熟"很难融入社会与市场，缺少实际经验，不懂市场规律等问题。此时，政府与相关机构提出毕业生再教育，如"大学第五年教育"之类的实习或自主创业培训等，可谓如火如荼。冷静而思考，这只是应对问题的权宜之计。

设计艺术教育教学应把握和遵从其"道法"，理智审视教育教学理念之科学内涵；在设计学科实质性的"应用属性"上，要究其"教"与"学"两大环节暴露的问题。还要从设计学科之属性着手，针对自认为合理的课程体系、知识结构、课程内容、教学方法等环节寻找问题，重要的是在我们的教学体系中真正融入了多少以突出"实践教学"概念下的设计创意规律，如工作方法、市场规律、实施能力、个人价值与社会、团队价值的教育内容……这些值得我们去深思、去判定，就遵循润物之"道"引发如下思考。

坚定实践教学之根本理念。它诠释了设计学科应用之属性，决定了实践教学是学科教育之基础。社会、企业与市场是激活和形成学生创造欲望之场域氛围，使之理论与实践融合。

探讨多元的产、学、研教学模式。就设计学科而言，要辨清和把握本学科服务社会与人类现代生活之特点。如项目进课堂、技术进课堂、自主创业典型进课堂；走出课堂，教学过程要全面共享社会资源。只要能将教学目的与成效体现了与社会、市场、企业之互动，使学生在创意能力、掌握市场规律、工作方法、应用能力、认知社会能力、自我价值认知得到了训练与提升，且教师和学生共享与社会互动过程之快乐，即是成功的教学。该过程同时也摸索着产学研教学模式与机制的可行性与实效性。

艺术设计要综合体现艺术观念、科学技术与市场规律之融合。创新意识和理论修养；人际关系与可行性实践；适应社会，使之建立自信和自主创业意识，构成了为社会所需闪烁光泽的人才规格。

切忌人才培养之急功近利。艺术设计的教与学都要讲求实效性，尤其要强化其过程体验使之达到教育目的。我赞成"设计教育的实践教学是基础，艺术观念是灵魂"之观点。而欲达到此境地，是凭道润物内涵中的教与学环节与社会、与市场互动极致而产生场域之使然。

设计艺术学院院长
2009 年 10 月

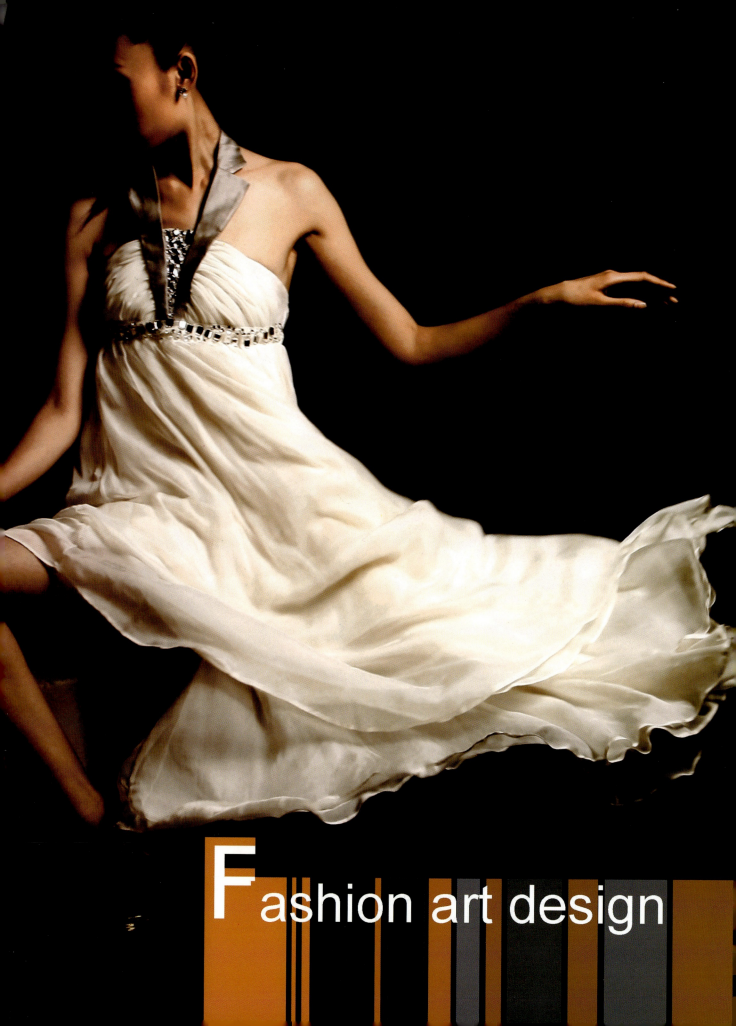

服装艺术设计
Fashion Art Design

指导教师：韩丽英　阎维远　任淑贤
　　　　　李秀琴　孙迎

盛装以待
——2009年服装染织设计系毕业引言

当一个学年将近尾声的时候，服装与染织设计专业的毕业设计与展示便成为天津美术学院最能打动众人心魄的重要展项，同时它们也成为了这所艺术院校中时尚设计与精致技能的代表。服装与染织设计专业参与毕业设计的指导教师和同学们，在经过一年疯狂的投入后，他们日臻完美的设计作品终于盛装以待。

每一年我们都在服装与染织设计毕业生的作品中阅读了他们的成长足迹。对专业的至爱和充沛的精力加之四年的刻苦钻研，是历届毕业作品成功的重要因素，凭借对时尚的敏锐触觉使每个人将无限的努力与关注倾注于自己的作品之中，从而使他们的作品成为服装与染织设计学科最引以为荣的成就。毕业展示中的每一系列作品都能尽现同学们的设计个性，都表现了现代、优雅，同时又注重细节的设计理念，显示出设计者不盲从大局而注重个人风格的率性。每个人都意识到，对时尚的不懈追求，促进了人类生活更加美好，无论是精神的或是物质的；时尚的设计可以将任何事情物质化、商品化，它再现了人类的进步、经济的发展与生活的繁荣。

每一届服装、染织专业的毕业展品都能带来许多意外的惊喜，他们的设计有着独树一帜的时尚美感，他们以热情和非凡的想象力调和着平凡而司空见惯的现实生活。他们将设计表现得既纯粹又生动，这一切都来自他们天生的时尚触觉，同时也意味着坚持、意志、趣味乃至一切。对于服装、染织专业的毕业生来讲，他们的设计关乎于梦想，又立足于现实，每个人怀着年轻而纯真的爱心，热情地创造出灵动的设计作品。在毕业展的设计历程中他们感怀着适当的怀旧与经典，创造出真正的新颖与时尚。当大多数人为潮流左右，潮流为时间左右时，他们还能展示出鲜明生动的艺术表现力和艺术感染力，使得毕业设计作品独特、精彩并富有创意，其独有的文化氛围，过目不忘的经典符号，使他们的设计作品永远保持愉悦、优雅、纯粹，又因与人们的日常生活和审美情趣密切相伴而显得真实而自然；在过去、现在和将来都将给人们带来不同凡响的生活品味和艺术神韵。

<div style="text-align:right">
服装染织设计系主任

阎维远

2009年5月
</div>

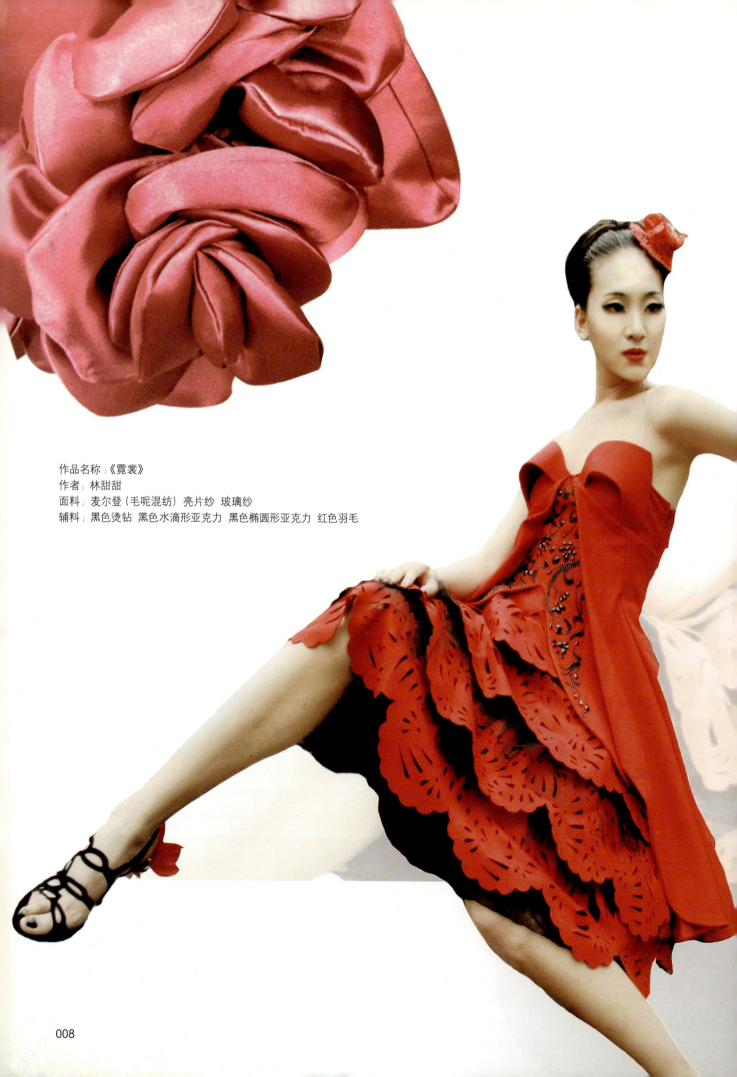

作品名称:《霓裳》
作者:林甜甜
面料:麦尔登(毛呢混纺) 亮片纱 玻璃纱
辅料:黑色烫钻 黑色水滴形亚克力 黑色椭圆形亚克力 红色羽毛

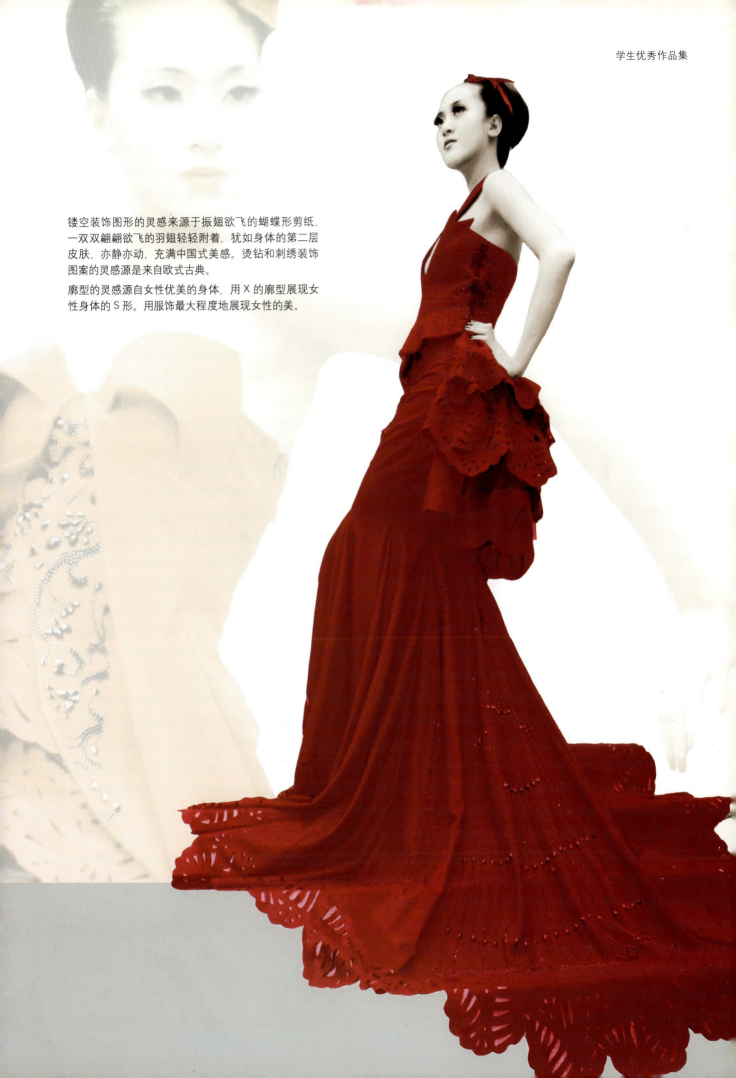

镂空装饰图形的灵感来源于振翅欲飞的蝴蝶形剪纸，一双双翩翩欲飞的羽翅轻轻附着，犹如身体的第二层皮肤，亦静亦动，充满中国式美感。烫钻和刺绣装饰图案的灵感源是来自欧式古典。

廓型的灵感源自女性优美的身体，用 X 的廓型展现女性身体的 S 形。用服饰最大程度地展现女性的美。

学生优秀作品集

■ 服装艺术设计 FASHION ART DESIGN

作品名称：《轻骑丽影》
作者：梁琦

灵感来源于巴斯尔时期的骑马装。融入了现代的时尚气息，目的在于以结构、廓形表现男性的大气与风度，以细节表现女性的柔美和端庄，将古典与现代相结合，阴柔与阳刚相结合，混合出骑士的飒爽与性感，表现出当代女性的成熟独立。

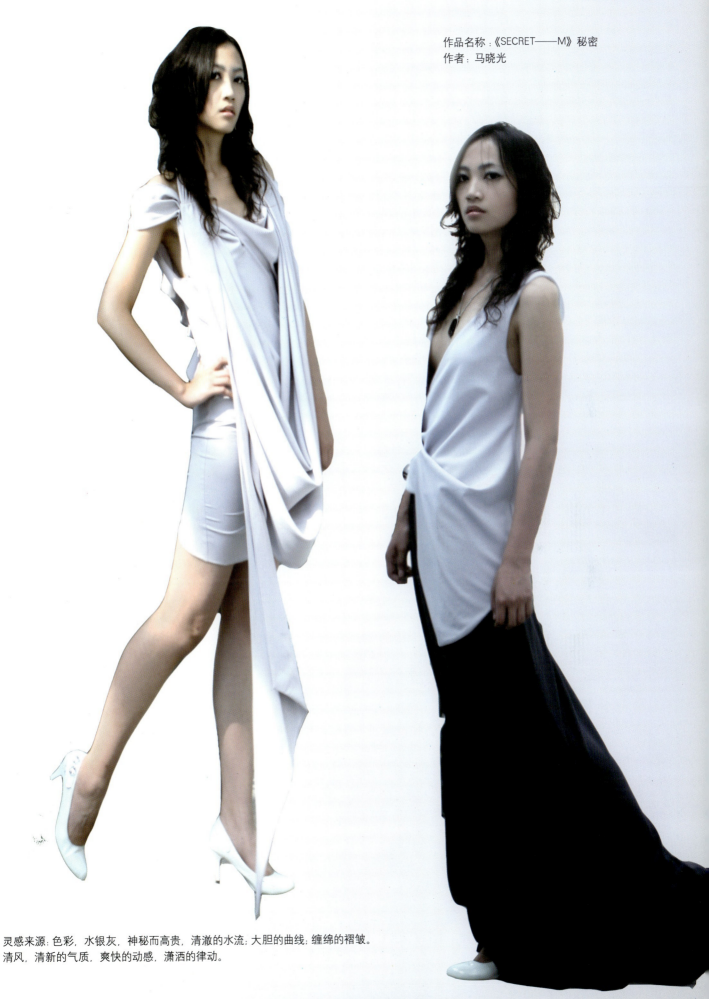

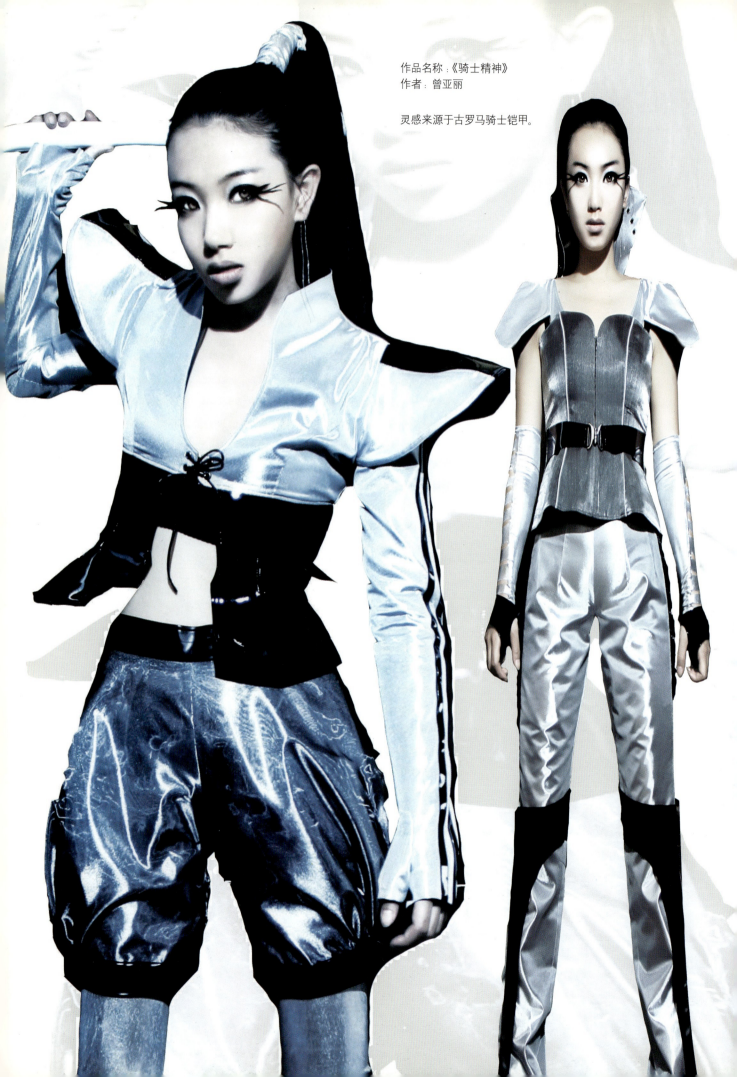

作品名称:《骑士精神》
作者:曾亚丽

灵感来源于古罗马骑士铠甲。

作品名称:《"迹"》
作者:蒋娜

"迹"系列的灵感来源于对现代服装的民族风格的审视和思考。整个系列以高级成衣的目标定位,充分结合市场性与艺术性的双重表达,从而展现了我对现代高级成衣的新民族风格的深层解读。

学生优秀作品集

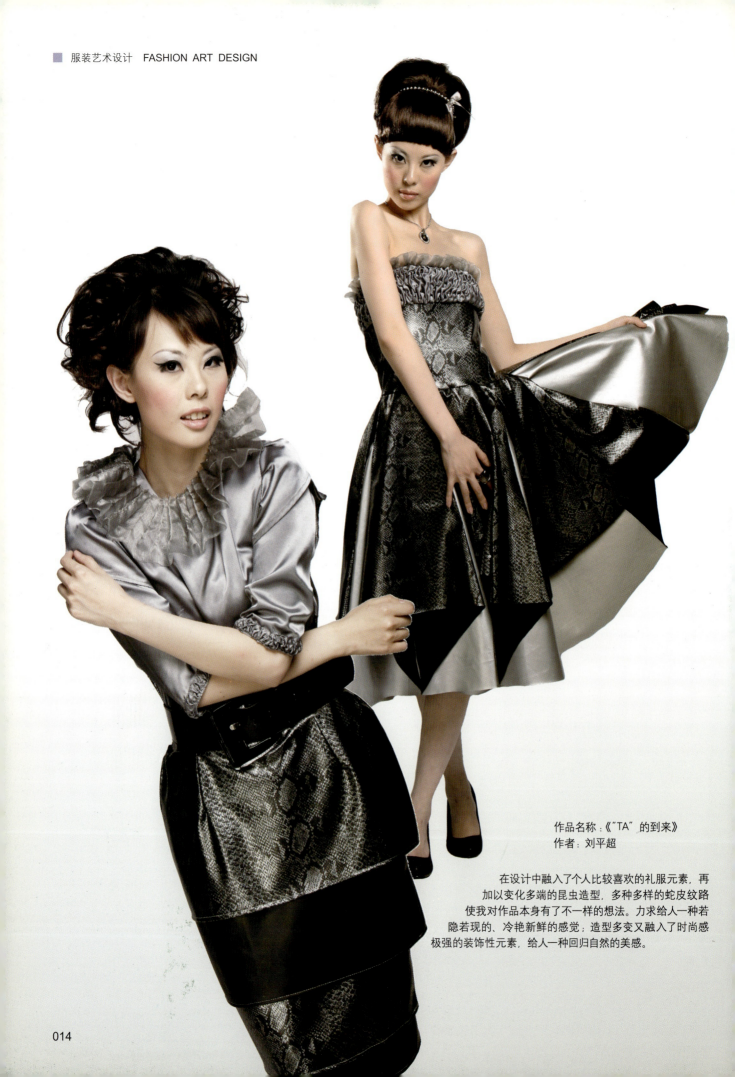

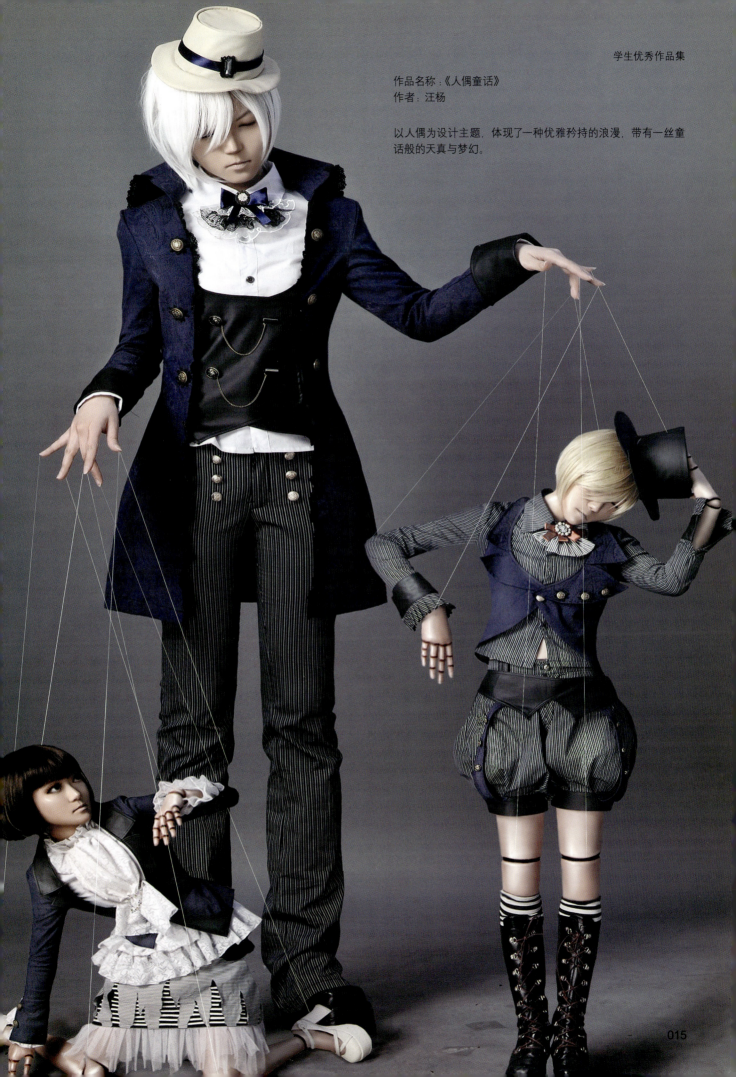

学生优秀作品集

作品名称:《人偶童话》
作者:汪杨

以人偶为设计主题,体现了一种优雅矜持的浪漫,带有一丝童话般的天真与梦幻。

■ 服装艺术设计　FASHION ART DESIGN

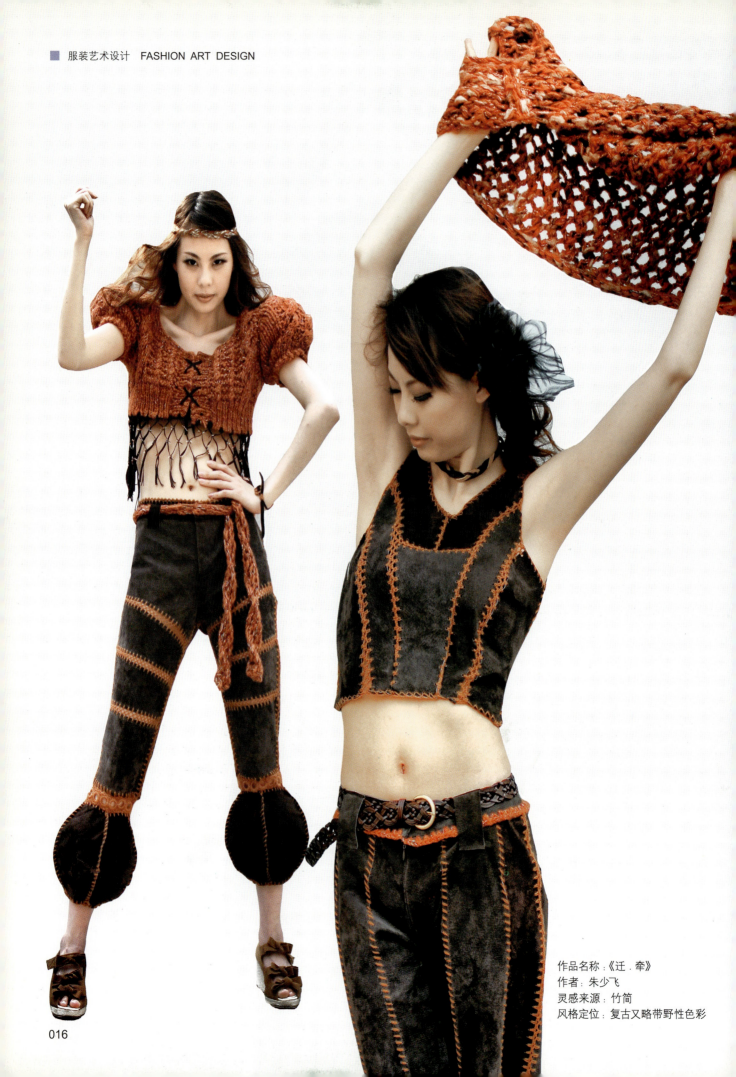

作品名称:《迁．牵》
作者:朱少飞
灵感来源:竹筒
风格定位:复古又略带野性色彩

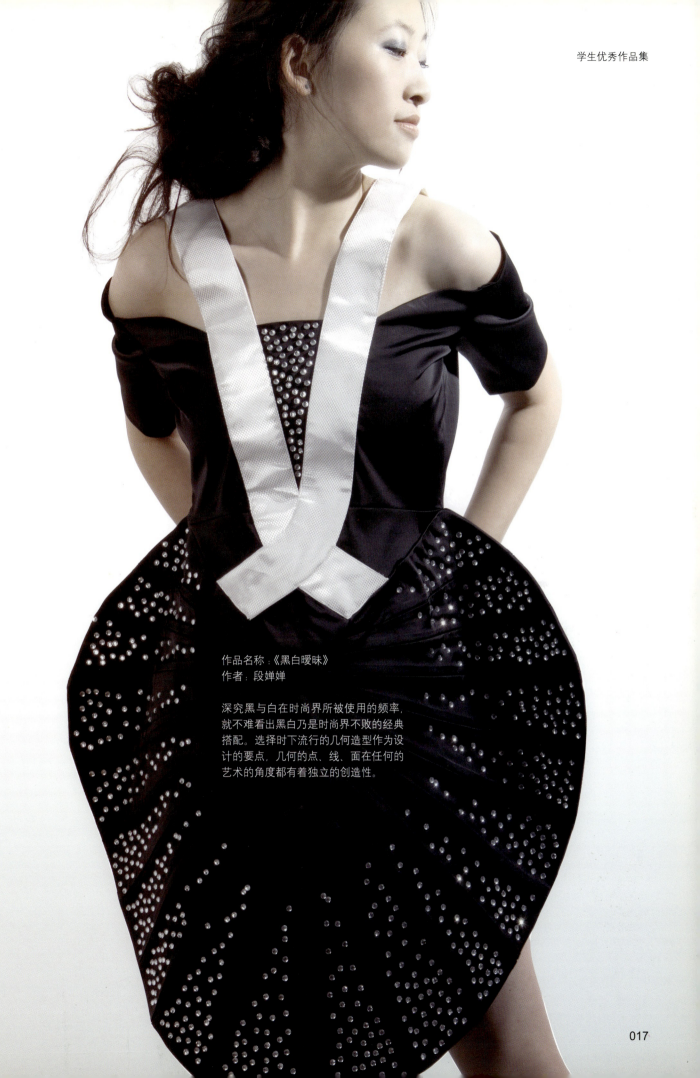

学生优秀作品集

作品名称:《黑白暧昧》
作者:段婵婵

深究黑与白在时尚界所被使用的频率,就不难看出黑白乃是时尚界不败的经典搭配。选择时下流行的几何造型作为设计的要点,几何的点、线、面在任何的艺术的角度都有着独立的创造性。

服装艺术设计　FASHION ART DESIGN

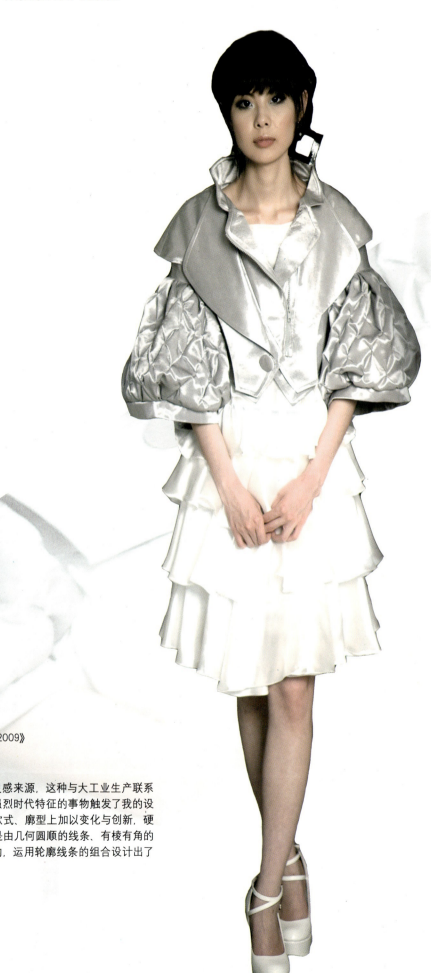

作品名称：《邂逅 2009》
作者：韩宝慧

以几何构成作为灵感来源，这种与大工业生产联系比较密切、具有强烈时代特征的事物触发了我的设计思维。首先从款式、廓型上加以变化与创新，硬朗而挺括的外套是由几何圆顺的线条、有棱有角的轮廓而得到启示的，运用轮廓线条的组合设计出了结构变化。

学生优秀作品集

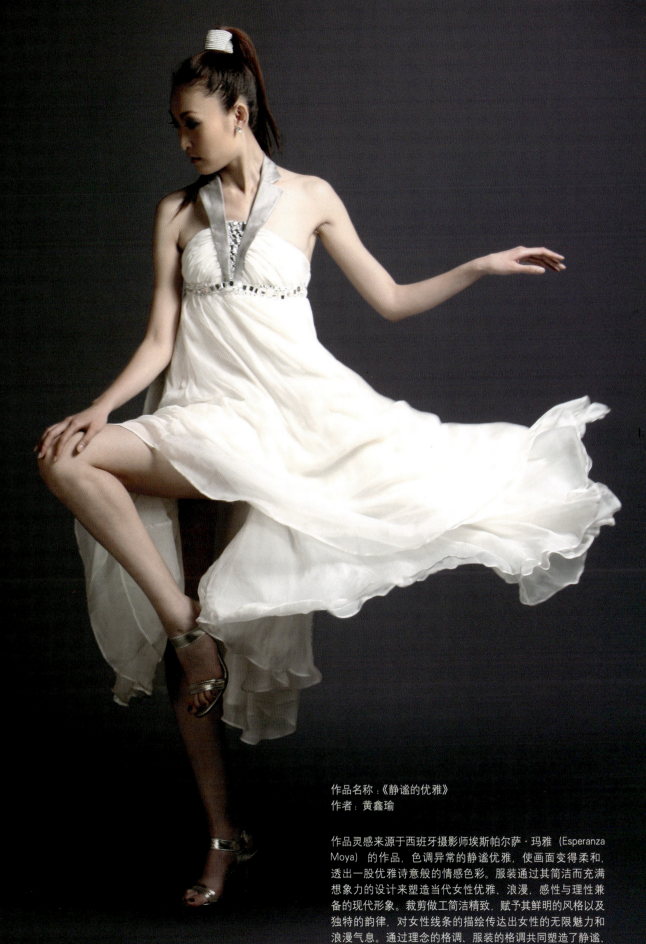

作品名称:《静谧的优雅》
作者:黄鑫瑜

作品灵感来源于西班牙摄影师埃斯帕尔萨·玛雅(Esperanza Moya)的作品,色调异常的静谧优雅,使画面变得柔和,透出一股优雅诗意般的情感色彩。服装通过其简洁而充满想象力的设计来塑造当代女性优雅、浪漫,感性与理性兼备的现代形象。裁剪做工简洁精致,赋予其鲜明的风格以及独特的韵律,对女性线条的描绘传达出女性的无限魅力和浪漫气息。通过理念的格调、服装的格调共同塑造了静谧、优雅、精益求精的生活理念。

■ 服装艺术设计　FASHION ART DESIGN

作品名称:《雪域奇葩》
作者：郑杰

灵感源分为两个部分：贝壳灵感源和面料再造的灵感源。

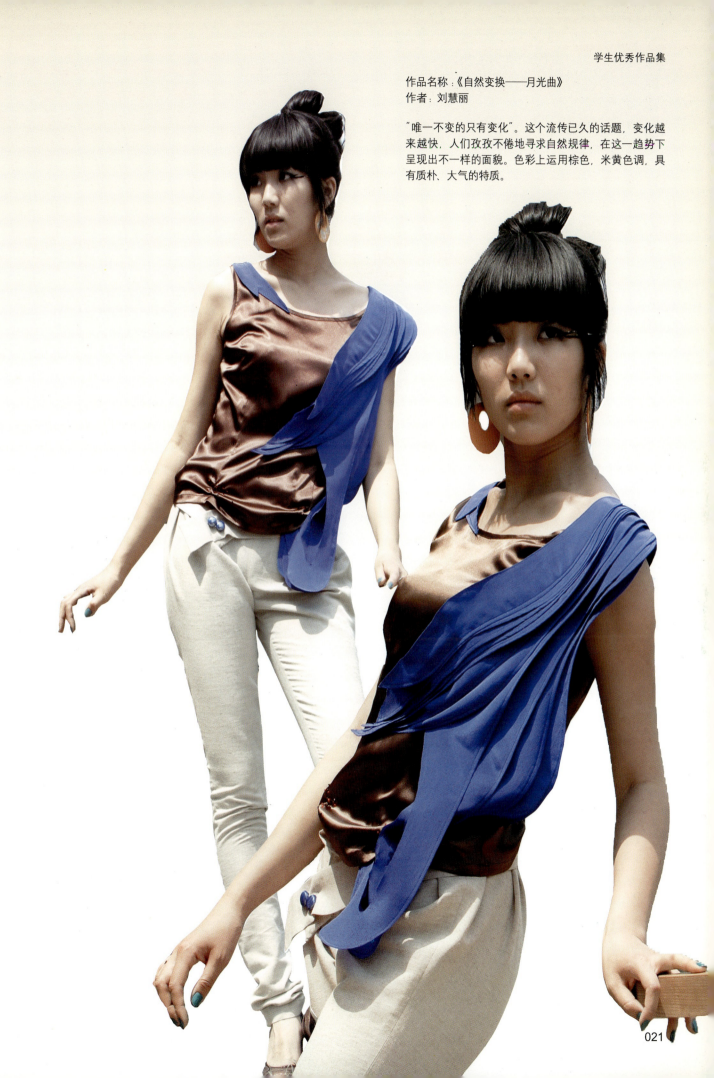

学生优秀作品集

作品名称:《自然变换——月光曲》
作者:刘慧丽

"唯一不变的只有变化"。这个流传已久的话题,变化越来越快,人们孜孜不倦地寻求自然规律,在这一趋势下呈现出不一样的面貌。色彩上运用棕色,米黄色调,具有质朴、大气的特质。

服装艺术设计　FASHION ART DESIGN

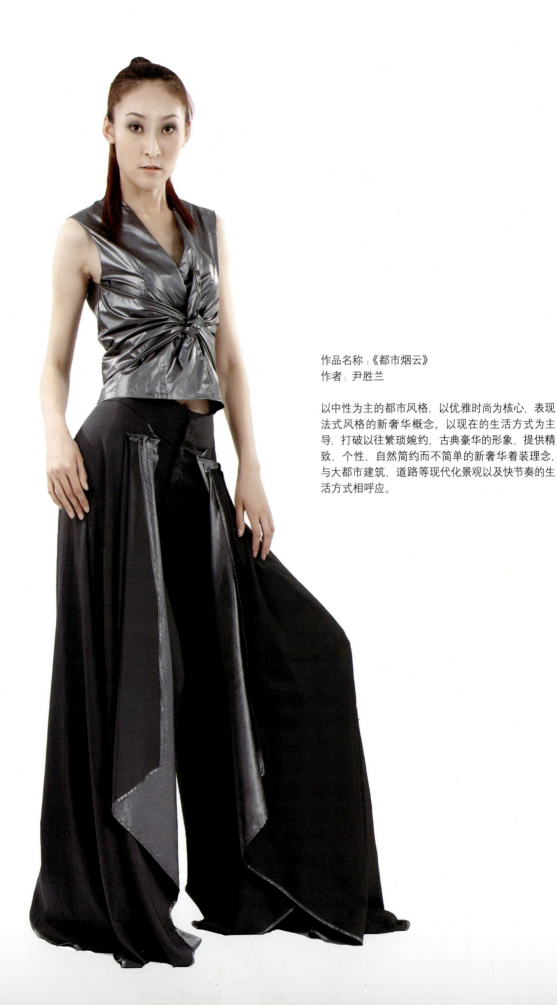

作品名称:《都市烟云》
作者：尹胜兰

以中性为主的都市风格，以优雅时尚为核心，表现法式风格的新奢华概念。以现在的生活方式为主导，打破以往繁琐婉约、古典豪华的形象，提供精致、个性、自然简约而不简单的新奢华着装理念，与大都市建筑、道路等现代化景观以及快节奏的生活方式相呼应。

作品名称:《深海蓝》
作者:刘莎莎

灵感来源是水,为了将水的概念深化,利用其独特的微观结构。水波纹的装饰将用亮片来表达,它还将显示出"水泡沫"这微观结构的设计灵感。蓝色具有紧缩身材的效果,极富魅力;蓝色是一种神秘而多变的色彩,是一种具有极其强烈视觉入侵感的颜色;而白色隶属经典颜色,青春活力,干净利索,永不过时。

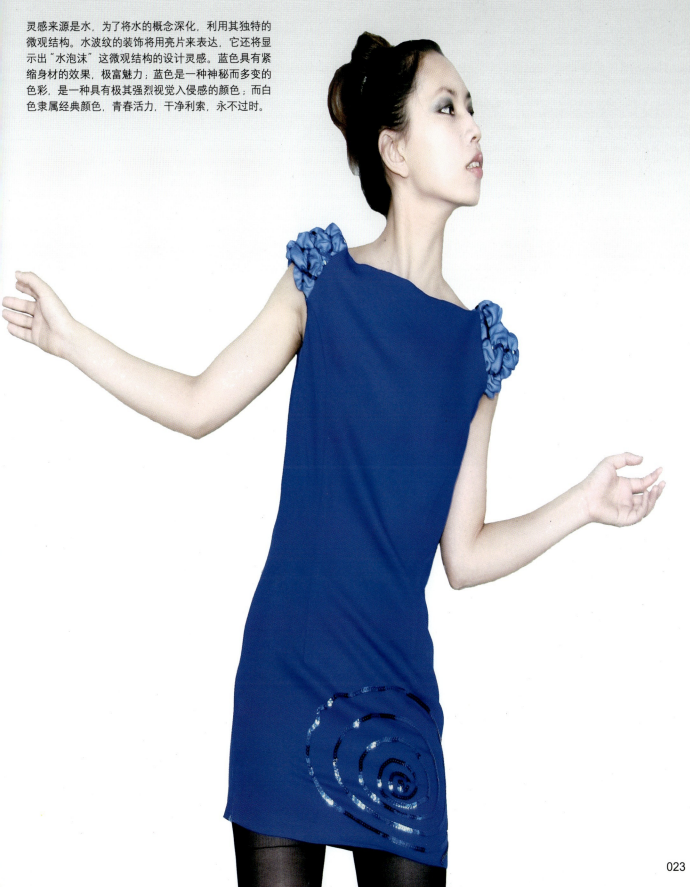

■ 服装艺术设计　FASHION ART DESIGN

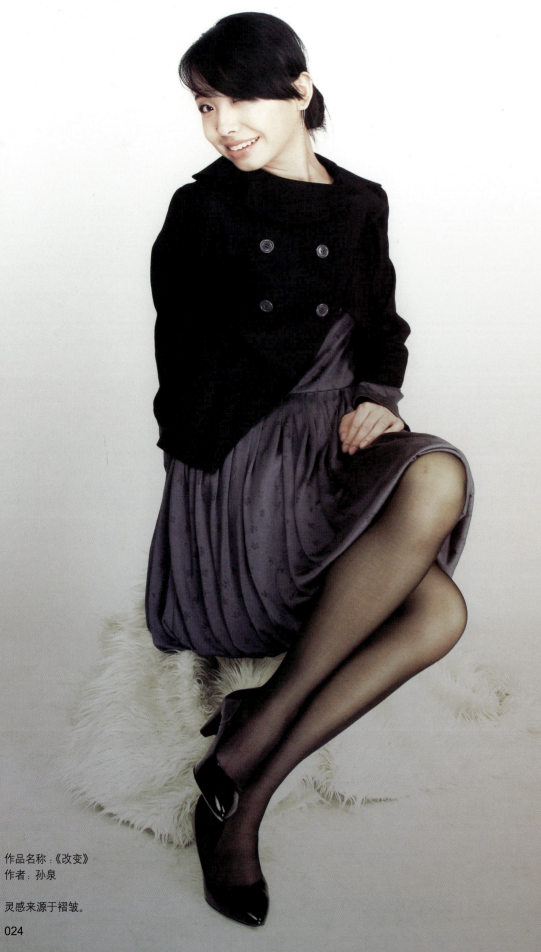

作品名称：《改变》
作者：孙泉

灵感来源于褶皱。

学生优秀作品集

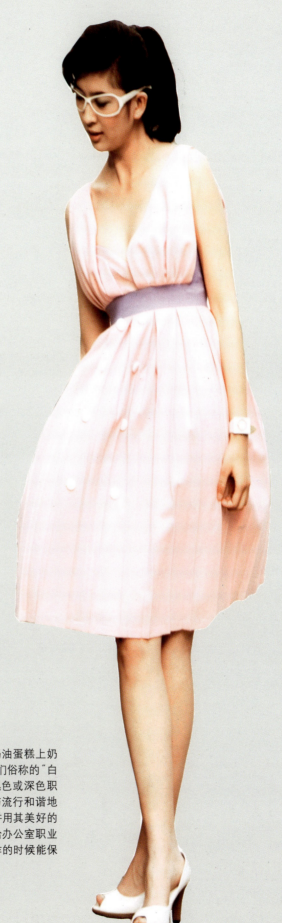

作品名称:《新粉色宣言》
作者:胡茜

选用多种新鲜色彩的奶油蛋糕作为灵感图素材,把奶油蛋糕上奶油的丰富、漂亮的颜色应用到现代知识女性,也就是我们俗称的"白领"的职业服装设计当中,目的是为了改变传统的黑色或深色职业套装的呆板、压抑、过度严肃。将职业装的保守与流行和谐地统一起来,职业女性便能充分体现其美感和个性,并用其美好的形象为枯燥沉闷的职场添加一道亮丽的风景线,并给办公室职业女性带来一种轻松愉快的工作气氛,让白领们在工作的时候能保持愉快的心情。

视觉传达设计
Visual Communication Design

指导教师: 郭津生　庞黎明　张永典　郭振山　艾得胜
　　　　　蒋松儒　王瑞雪　刘　翔　张　旭　阮　雯

时代的印迹　丰硕的成果
——寄语视觉传达设计系 2009 届毕业设计作品展

2009 年无论是对于全国人民还是视觉传达设计系的师生来说都是值得我们纪念和庆贺的年份，首先是伟大的祖国走过了六十年的光辉历程，各项事业取得了辉煌的成就，而作为天美视觉传达设计专业来说也走过了五十年的专业建设历程，在五十年的专业建设中，几代人不懈地努力，辛勤地耕耘，使专业建设进入了一个良性的发展轨迹，成为全国同类院校相关专业中颇具实力的队伍。今年的毕业生正是在这双重意义的年份中即将完成自己的大学学业，走出校门去实现自己的宏伟理想。

今年的本科毕业生共 72 名，其中包括 2 名韩国留学生，研究生 14 名。几年来，同学们在全体教师无微不至的关照和教导下，无论是思想水平，还是综合业务能力都得到了实质性的提高，8 位同学光荣地加入了中国共产党；54 位同学取得了不同等级的奖学金；40 位同学在社会各类不同的专业设计大赛中获得了奖励，可以说今年的毕业生是我系历届毕业生的一个缩影。

纵观今年的毕业设计，作品有以下几个特点： 是内容题材广泛，反映了同学们知识面广，关注的问题宽泛，这是近几年不多见的，从一个侧面反映出 80 后青年的精神状态；二是媒体形式多样，涉及视觉传达设计的平面、视频、户外、网络等媒体，体现出较之以往学生的专业兴趣更加广泛；三是对设计作品内涵的挖掘不断深入，参与结合实际的设计项目并且被社会和相关机构采用的数量明显增加。同时今年的毕业设计也反映出两个明显的趋势：一是系统设计的意识明显增强；二是同学们更加注重作品展示和空间因素的把握。以上均是教学改革和教学内容不断创新的结果。

在完成毕业设计的过程中同学们始终以饱满的热情，务实的态度，遵从老师的指导，圆满地完成了学习任务，受到了普遍好评，他们将以积极进取的状态投入到即将开始的工作中去。同时，经过师生精心地设计的《视觉 2009 毕业生作品集》也随之出版，该书较全面地反映出每位同学的学习成果，他们取得的成绩既是对伟大祖国 60 年庆典的献礼，同时也是对我系成立 50 周年留下的最好的纪念。

视觉传达设计系主任
郭振山
2009 年 5 月

Visual communication design

视觉传达设计　VISUAL COMMUNICATION DESIGN

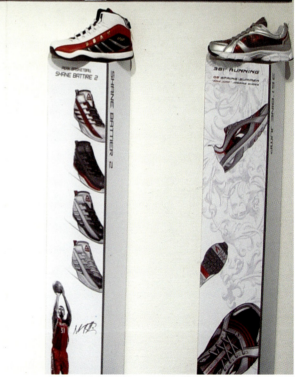

作品名称：《运动鞋设计》
作者：王伟先

我的运动鞋设计力求给运动员、消费者带来更好的穿着感受和帮助，从而增加品牌影响力和产品销量。

作品名称：《健康元养生道场》
作者：杨学亮

现代产业就存在形式而言，其种类是以往任何人类经历阶段所未有的。健康产业作为一种全新的产业形式出现并快速发展，对人类的生存有着直接和深远的影响。毕业设计尝试用视觉语言从中国传统的养生之道中提取精髓，创造适合现代人的健康价值，提出新的健康理念和健康生活方式，并探索如何切实地焕发传统养生文化在现代社会新的生命力。

视觉传达设计　VISUAL COMMUNICATION DESIGN

作品名称：《设计生活——植物生活馆系列视觉设计》
作者：金乐

我的设计以当前社会生活为出发点，嘈杂的城市生活使人们产生躁动的心态，身体和心理上的亚健康悄然而至，人们需要一个安静平和的地方净化心灵，倡导人们去亲近自然，顺应自然，与万物共生，只有回归自然的生活才能真正得到一种心理上的放松，让人们学习植物朴素的生活精神得以身心健康。从设计的角度来说，设计也要亲近自然，顺应设计的秩序，遵从设计的法则，才能达到设计的艺术感。

作品名称：《"黑白'徽'"的记忆》
作者：卢家伟

从人文环境、文化学习、建筑艺术三个方面分别表现徽州给人的美好印象，徽商贾而好儒的儒商情节和徽州人对天、地、人的认识，通过承载这些文化元素，共同表现徽州深厚的文化底蕴，起到共同宣传徽州的作用。

■ 视觉传达设计　VISUAL COMMUNICATION DESIGN

作品名称:《旗袍的品牌塑造——"雅裳"旗袍专卖店》
作者：谢娜娜

旗袍是传统文化的典范，本身具有独特的特点。我的毕业设计是提取乐器的视觉形象与旗袍本身的形象相结合，充分地运用了视觉符号，以形达意，以意传情，以最简洁有效的视觉元素来表现富有深刻内涵的主题。

学生优秀作品集

点 Point

麻绳看我们的一生，起点、交叉点、独立点，每一个点，都是我们成长过程的见证……

线 Line

青春就是自己的一生，平行线、交叉线、独立线，每条线，都是我们成长之路的轨迹……

面 Area

交织着我们的一生，积极面、独立面、阳光面，每一面，都是我们真实的写照……

作品名称：《结构与重组——点、线、面来塑造字体》
作者：刘君

美应该具备一定的趣味，这是美的基本含义之一。而趣味又是设计不可忽视的表现形式。点、线、面是设计的基本元素，就像汉字中的横竖撇捺一样，它们是构成汉字的基本元素。进入21世纪，人类已经进入了更新、更快、更丰富的全新生活状态。这种全新的状态对于年轻人而言则是要承受过重的压力和随之对压力的排解。趣味甚至恶搞便成为缓解压力的唯一方式和态度，甚至成为当今青年人审美的第一需求。

033

视觉传达设计 VISUAL COMMUNICATION DESIGN

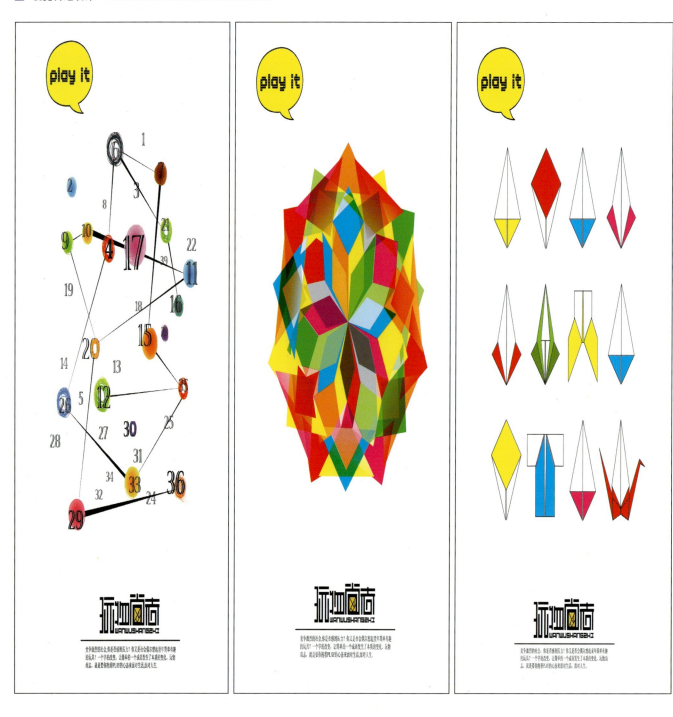

作品名称：《"玩物尚志"》
作者：崔小艺

毕业设计选题"玩物尚志"，取自成语玩物丧志，改变一个字，意义发生巨大变化。"玩物"，灵感元素来源于我们童年熟悉的最简单有趣的游戏：七巧板、数字连线游戏和折纸。"尚志"，折射出人生道理，人们对待生活的态度。意义在于通过对童年玩物的记忆来引发人们心中最具童心最轻松的一面，始终能抱着 PLAY 的心态轻松面对生活，面对人生。而几何形最能体现明快、单纯的特点，设计中以最基本的几何元素，通过对点线面和色彩的运用，用几何图形与强烈的色彩形成视觉冲击力，力求简洁明快的风格，就是运用几何元素来表现轻松的带有趣味的情感抒发。

作品名称:《"西岸乐府"系列视觉设计》
作者:刘琼

"西岸乐府"系列视觉设计力求将中国传统音乐感官感受视觉化,平面编排的视觉引导,视觉元素点、线、面对比的关系,体现音乐节奏,寻求音乐和视觉艺术的共通性。

■ 视觉传达设计　VISUAL COMMUNICATION DESIGN

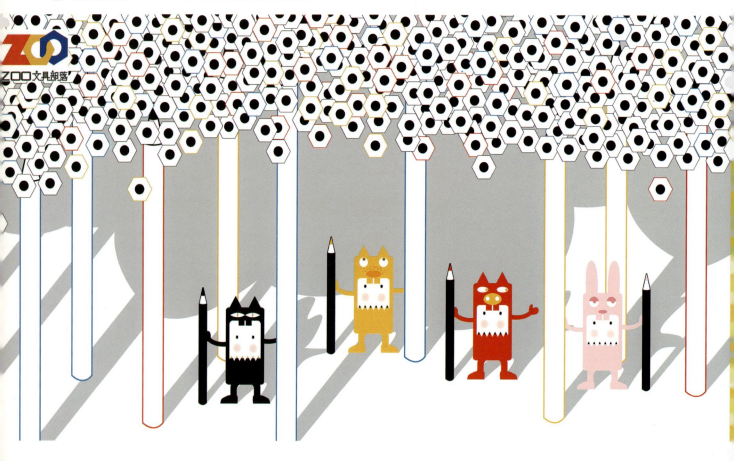

作品名称：《zoo 文具部落包装》
作者：申鑫

zoo 文具部落中包装的单纯趣味性成为这个文具品牌的商品包装风格，它主要通过商品包装的视觉语言来表现趣味性，综合了文字、图形、色彩、造型等要素，具有鲜明的个性和风格特色，使消费者在感染于商品的包装之美的情况下，接受和理解产品信息。

作品名称:《现代公共标识设计》
作者:丁维

系列的公共标识使人们更清楚无障碍地认识公共标识,在创意点上使用写实剪影来表现,在设计的过程中从它的每一个动作、每一个构图去考虑其是否能被看懂、是否规范、是否准确、是否有创意。

视觉传达设计 VISUAL COMMUNICATION DESIGN

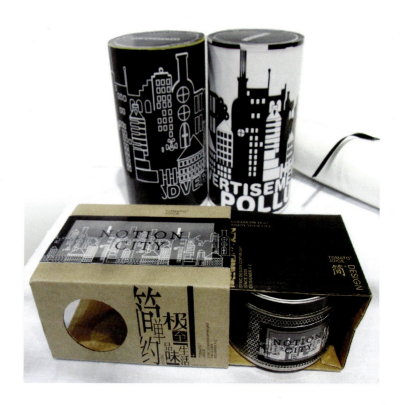

作品名称：《概念城市之广告的污染》
作者：马成成

如今城市中一个我们忽视的污染问题，这些污染有广告的视觉污染、听觉污染、道德污染、浪费观众的时间，让我们无时无刻都能感受到它的存在，从而将一切公众视觉拥为己有。只要你睁开眼，所见除此无它。因为现在社会中的需求所以有了这样那样的问题。室外广告牌过多会给我们带来压抑感，每天听到看到的都是广告，广告带给我们很多好处的同时也带来了很多问题。人们自己创造了广告，也将自己承受广告所带来的后果。我的设计是一个想像中黑白的概念城市，没有广告污染的单纯的城市。并不是在此批判广告，只是希望人们能对这个问题有所认识和觉醒。

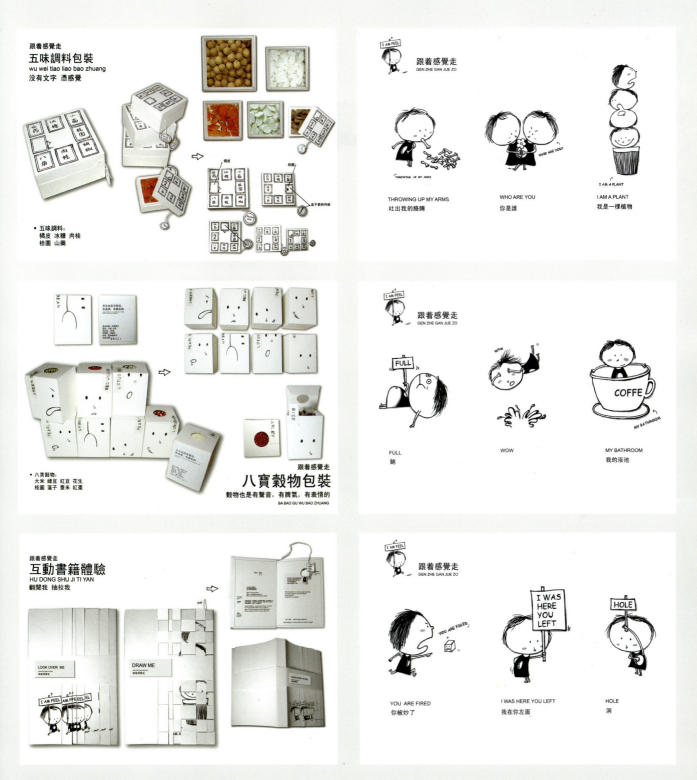

作品名称：《跟着感觉走——让设计回归本质》
作者：孙菲

安静下来，回到本位，回到原点，重新审视我们周围的设计，以最平易近人的方式，探索设计的本质。人与物如何重新连接情感，人与自然如何重新建立归属。我们回到物的源头去寻找自然和物的关系。了解物被制作出来的劳动消耗，珍惜它，感觉它，并尊重人和物的关系。跟着感觉走，让稻谷有泥土味，让衣服有棉花味，让家具有木头味……从而感受到被遗忘的人情味。中包装的单纯趣味性成为这个文具品牌的包装风格，它主要通过商品包装的视觉语言来表现趣味性，综合了文字、图形、色彩。

■ 视觉传达设计　VISUAL COMMUNICATION DESIGN

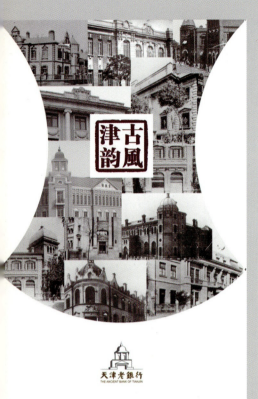

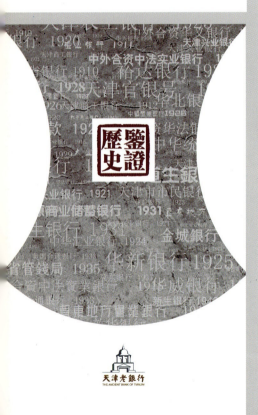

作品名称:《天津老银行系列视觉设计》
作者：王玉

毕业设计是结合天津金津文苑投资有限公司委托设计的实际项目。目的在于挖掘天津的金融文化，宣传金融理念。加深大家对银行发展史的认知了解，让老银行永存人们心中，不被遗忘。天津老银行是一个将金融品牌汇总的概念性名称。此次设计将老银行作为一个文化品牌进行塑造并推广，将其特色展现于众，让大众了解金融文化，了解天津的老银行。因此，设计要从老银行的本身特点着手，让老银行最显著的特点最直接地展示出来，使人一目了然。

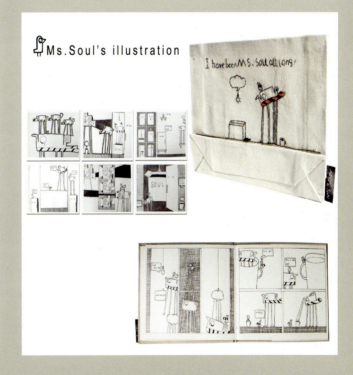

作品名称:《"设计在生活"〈I have been Ms.Soul all long〉》
作者:翟伟琦

"设计在生活"。《I have been Ms.Soul all long》是这个"故事"中的主角和所有设计延展的视觉表达中心,所有设计作品的视觉形象都是围绕这本自己手绘的寓言插图绘本展开的。之所以用一种"成人童话"式的方式展开我的设计,毕业设计以实物呈现,揭示了一个这样的道理——以"低姿态"的态度去关注生活细节和人性化,跨越不同的设计门类去打动人们的设计。

环境艺术设计
Environmental Art Design

指导教师：李炳训　彭　军　朱小平　田沛荣　张志新
　　　　　龚立君　赵乃龙　王　强　孙　锦　高　颖
　　　　　都红玉　金纹青　王星航　侯　熠

脚踏实地　开创未来
——记环境艺术设计系 2009 届毕业设计展览

　　和煦的春风催生万物，设计艺术学院环境艺术设计系 09 届毕业设计作品展览亦如芬芳的蓓蕾，展现在您的面前。

　　环境艺术设计系 09 届 70 名毕业生的设计作品既是他们脚踏实地的专业学习精神与富有创造性思维的设计实践的结晶，也是我们始终不渝地坚持教学改革、创新教学理念的教学成果。

　　环境艺术设计是一门综合性强、应用面广的专业，它需要一套架构完整的教学体系作为支持，培养出具有创新思维、设计创意与实施以及市场运作的综合能力的复合型人才。

　　为了使环境艺术设计专业的教学适应社会的需要，突出专业设置对培养学生既具有宽口径的专业技能，又有较强的专业基础的特点，本系于 2005 年建立了景观艺术设计专业方向和室内设计专业方向。结合学生、社会调研反馈的信息，对课程体系与内容不断的进行优化，增加实践性教学环节，专业教学突出应用性，突出对学生实践能力的培养，强调实践教学与真实项目的结合，培养学生主动的、探索性学习的意识，注重培养学生团队协作精神和与人、社会沟通的专业能力，并在真实的环境中养成从事环境艺术设计行业的良好职业素质，为从事专业设计职业工作岗位和自主创业打下良好的基础。

　　展现在大家面前的这些设计作品选题涉及环境艺术设计的诸多领域，既有对景观设计、室内设计领域创新性的概念设计与研究，更多的学生以强烈的社会责任感、利用所学的专业知识对关乎到国计民生的环境保护、人文再造方面进行着科学设计规划方面的实践。通过同学们的设计作品，我们看到了学生们深入实地考察、论证、思考的严谨以及在设计过程中关注社会、历史文脉与地域人文沿革所表现出的将设计创意与科学理念之间的有机相融的努力。体现出学生们的知识向多元化延伸，以及感性印迹与理性思维、艺术设计学科与跨学科知识的互动、互补和贯通。尽管由于学生们的理论修养和专业经验尚待积蓄和磨练，在作品中也不可避免地显露稚拙，但是，值得我们赞许的是这些未来的设计师们所表现出来的创意与自信。

　　我们相信，这些即将毕业就要为祖国建设做贡献的充满青春活力的俊才们，用你们的聪明才智和坚持脚踏实地的科学精神，一定能够开创属于你们的未来……

<div style="text-align:right">
环境艺术设计系主任

彭　军

2009 年 5 月
</div>

环境艺术设计 ENVIRONMENTAL ART DESIGN

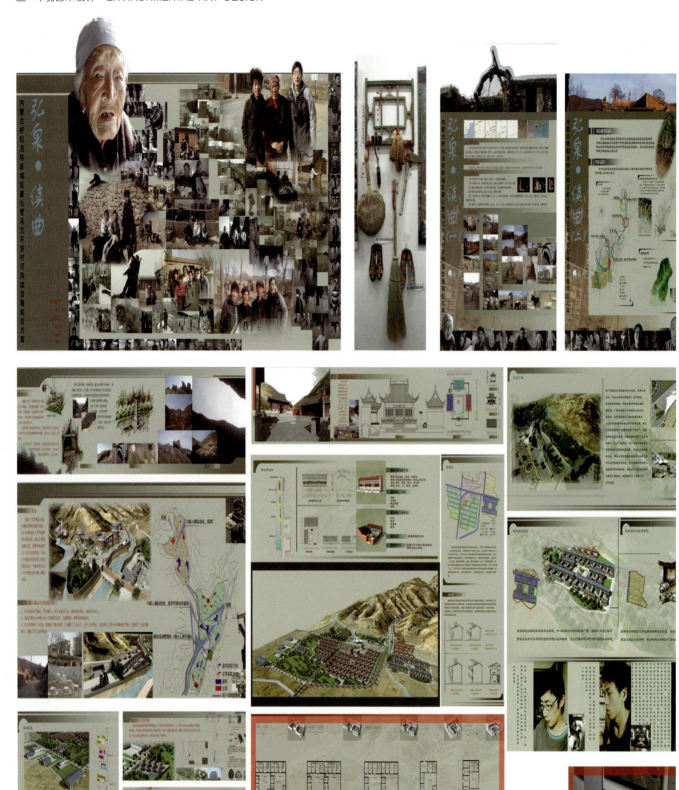

作品名称：《内蒙古呼和浩特新城区毫沁营乌兰不浪村可持续发展规划方案》
作者：杨立新　李传凤　黄锋卫

以内蒙古呼和浩特新城区豪沁营乌兰不浪村为规划区域，旨在通过合理的区域景观划分改变该地区的粗放式发展模式，即把以牺牲生态环境为代价的经济发展模式转变为以能源自给和以旅游带动经济发展的可持续性发展模式，将其建设成为独具特色的社会主义新农村。

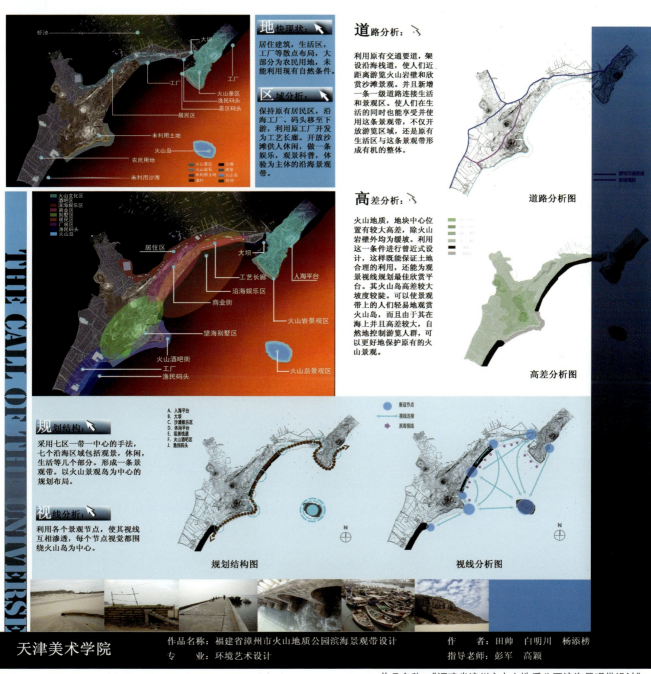

作品名称:《福建省漳州市火山地质公园滨海景观带设计》
作者: 田帅 白明川 杨添榜

火山地质公园设计中要做的就是将设计物也就是景观设施和构筑物来适应地质条件。在长达二十天的调研期间,每当我走到火山岩之中,它的自然美的力量叫人无法抗拒使我沉浮,从而我的设计形式就是以火山地貌为依据,依据景观带中的阳光、火山岩、水、风、沙滩、植被及火山所散发的能量等。设计的过程就是将这些带有地质特征的自然因素结合在设计之中,从而维护自然感观的完整性。一个好的景观带,不是只需要山水作为其整体环境的依托,更重要的是人与自然的和谐相处,互相补充其滋养。景观,环境的迷人魅力和独特个性的创造也离不开本土人文的渲染,延承传统空间特色。

ZHIAN JINRIVER PLAZA
止岸 津河广场

环境艺术设计 ENVIRONMENTAL ART DESIGN

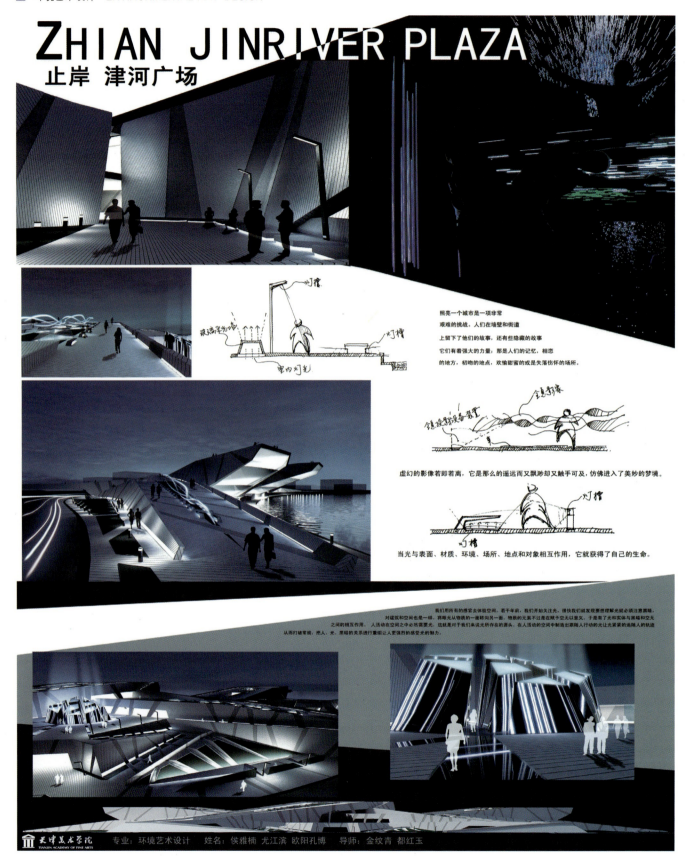

作品名称：《止岸津河广场设计方案》
作者：欧阳孔博　尤江滨　侯雅楠

"根茎"是不可能被分类的群体，异质的东西超越顺序的结合，时常流动变化，同时处处生根结网，并不是要在某处形成中心。能够将生命得以延续又能长久存在下去的就是"根"，追根溯源，人类视水为生命之源，文明之源，中国人视水为财富之源、智慧之源、更是道德之源。天津因海河而生，而海河给天津带来了无限的生机，海河催生了天津城，养育了天津人，为八方民众构筑了一个自由的生存空间。

栖所 Habitat
——与自然同在·女子会所

项目地点： 天津市滨海新区响螺湾浙商大厦

设计概念：

向往阳光、空气，这正是现代人内心渴望自然的信号。我们抓住关键点——自然呼吸。为此，我们项目设计定位为为都市白领女性营造一个与自然亲近的栖息地。

项目位于天津市滨海新区响螺湾浙商大厦会所第三层，面积约837平米。空间可容纳45-50人同时进行康体健身，面向人群年龄25-35岁。打造集休闲、健身、SPA、交流于一体，以光来营造的女性空间。

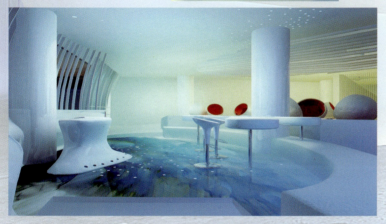

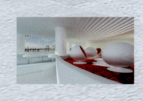
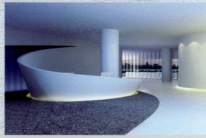

天津美术学院 05环艺系
导师：李炳训 侯熠
项目人员：呙安琴 刘慧莉 马春燕

项目名称：栖所
——与自然同在·女子养身会所

作品名称：《栖所——与自然同在·女子养生会所》
作者：呙安琴 刘慧莉 马春燕

根据近年国家所面临的金融危机以及市场调研了解白领女性所面临的工作压力、情感压力，女性需要的是一种能亲近大自然，摒弃繁琐的休闲减压空间，我们有针对性地设计了栖所——与自然同在·女子养生休闲会所。栖所主要面向人群是25～35岁的白领女性、商务人员。我们的设计主旨是打造一个集休闲、健身、SPA、交流于一体的女性空间。用光来营造氛围，用错层、曲面来划分空间。

环境艺术设计　ENVIRONMENTAL ART DESIGN

河韵
天津滨海新区工业文化主题公园

天津美术学院环艺系05级
学生：孙辉　苏明　宋雅春　高颖
指导老师：彭军

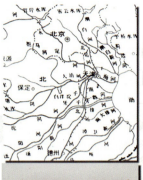

背景：
海河是中国华北地区主要的大河之一。海河对华北地区的经济，文化的发展，特别是对沿河地区的工业经济的发展和城镇的兴起均起了巨大推动的作用。

规划选地约17万平米，位于海河天津塘沽段下游蓝鲸岛，左右临著海河，规划后交通便利，且有天然湖面6万平米左右，海河也是最重要的交通和景观通道，景观挖掘潜力巨大。随着滨海新区经济建设的快速发展，滨海新区逐渐成为商贾聚集之地。

蓝鲸岛头背部现有船厂，渔业公司、保健品公司等中小型企业，建筑物不多，却占有着从旅游角度看位置极其优越的土地，这种具有旅游开发价值的土地和岸线资源，目前的占用是不合理的。

项目定位：
为滨海新区市民提供生态化，人文化的开放性公共休闲场所。
工业文脉的传承，生态，景观，休闲娱乐为一体的开放式文化公园。公园的建设将进一步晚上滨海新区海河景观绿化带体系，提高城市品位，显示天津工业文化力，实现文化传承，生态保护与城市现代化的和谐共生。

项目设计理念：
生态环境（ECOLOGY）：水体净化，种植本土化，生态保护，可持续发展，尊重城市文脉。
视觉形象（LANDSCAPE）：鲜明的形象，突出城市特色，振奋民众情绪，有归属感。
大众行为（RECREATION）：开放的公园，公共游憩带，有文化的。

海河景观带整治示意图：

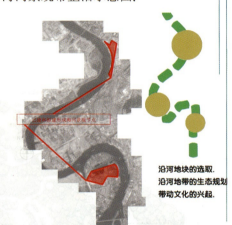

沿河地块的选取，
沿河地带的生态规划
带动文化的兴起。

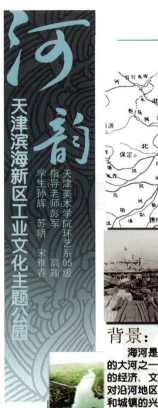

地块现状：

沿街住房　零散工厂
已拆房地　废弃用地
现有水面　旧船舶厂

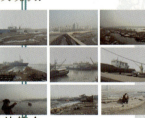

地块简介：
蓝鲸岛四面环水，S型海河水流、宽阔的水面，海河大桥的双线规划，周边摩天倒影郯《鄱、大型海运货轮频繁穿梭，蓝鲸有进深约600米的天然水面，与海河水面自然相连，且陆上空旷地较多、建筑物较少、拆迁量小，是极为难得的自然条件。

对天津工业文化与景观结合的前期思考：（部分）

天津曾经是我国北方的工业中心，工业历史悠久，生产门类齐全。天津工业是伴随着中国近代工业的成长发展起来的。至今已有140年的历史。北方最早的机械加工厂、碱厂、盐厂、纺织厂、船厂几乎都诞生在天津，有著丰富的工业文化遗存。

天津是中国北方最早最大的工业基地，其中天津纺织业有很大的代表性。在处理景点肌理中用厚重手法表现纺织的文化价值。

天津的三条石地区是天津机器、铸铁业的发源地，是由手工业发展成为近代工业的典型地区。沉重而有历史味道的报废机器形成时间交流的隧道。

不仅在过去北方最早的造船厂诞生在天津，现在天津造船业自立于船舶工业之林。

作品名称：《天津滨海新区工业文化主题公园》
作者：孙辉　苏明　宋雅春

生态环境（ECOLOGY）：水体净化，种植本土化，生态保护，可持续发展，尊重城市文脉。视觉形象（LANDSCAPE）：鲜明的形象，突出城市特色，振奋民众情绪，有归属感。大众行为（RECREATION）：开放的公园，公共游憩带，有文化的。

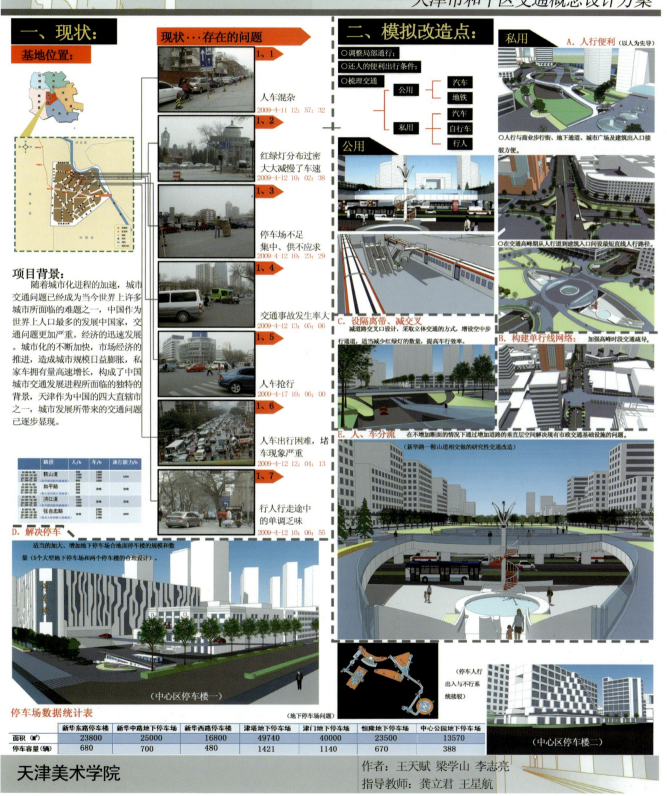

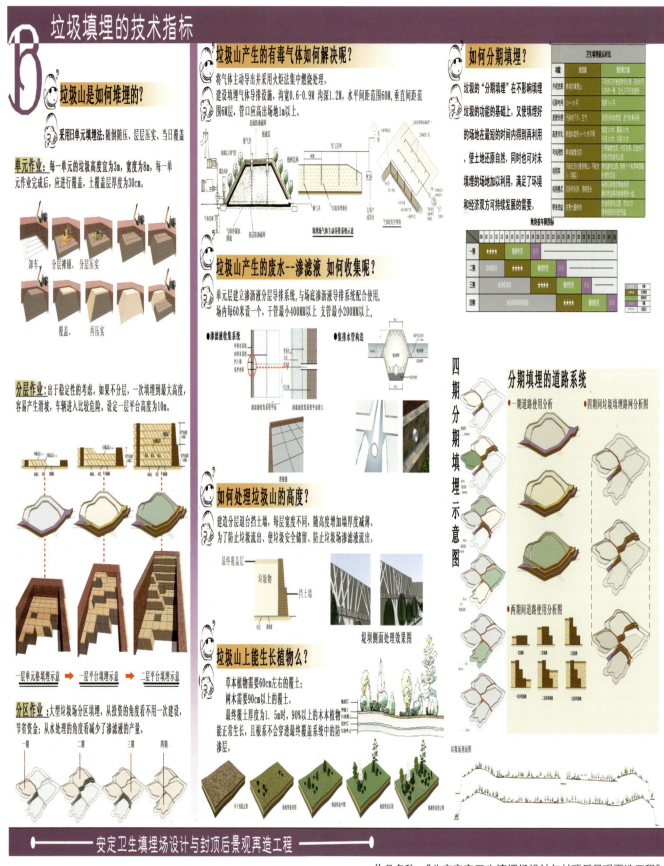

作品名称：《北京安定卫生填埋场设计与封顶后景观再造工程》
作者：牧瞳　王斯婷　王东

针对安定垃圾场场地现状，提出了"通过连续性植物种植对垃圾山的表层进行整顿和救治"等措施来改善场地及周边环境。通过建设生态主题公园来处理垃圾山，改善安定地区生态环境。

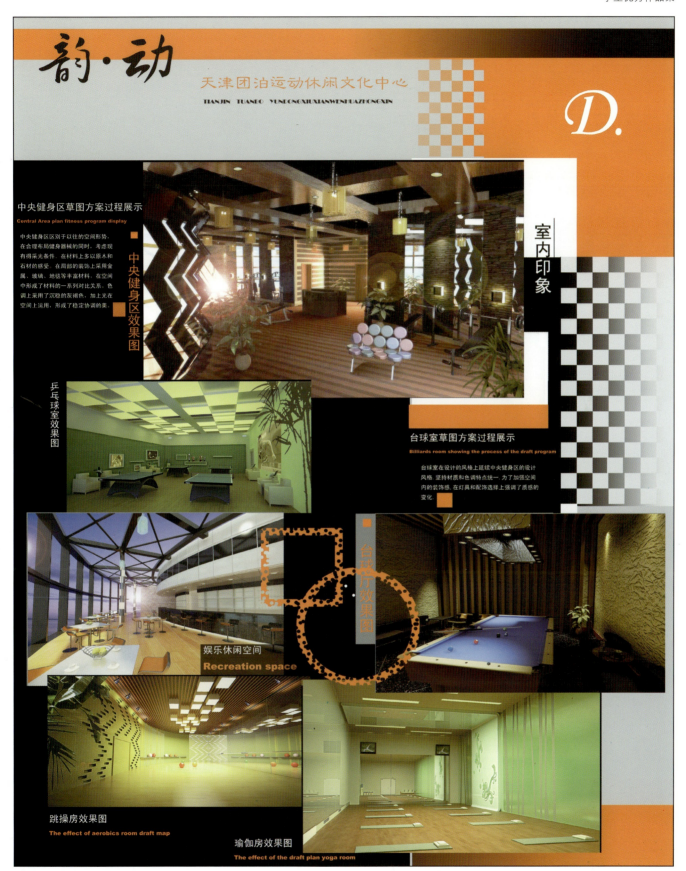

结合现有外观上的结构，并考虑特有的功能性特点。在颜色上选用白、灰和橙色三种颜色作为主色调。现代的白色和柔和高雅的灰色相结合并作为建筑的大面积颜色，使建筑沉稳，富有现代感。同时稍许橙色的出现，为整体色调注入了新的气息。

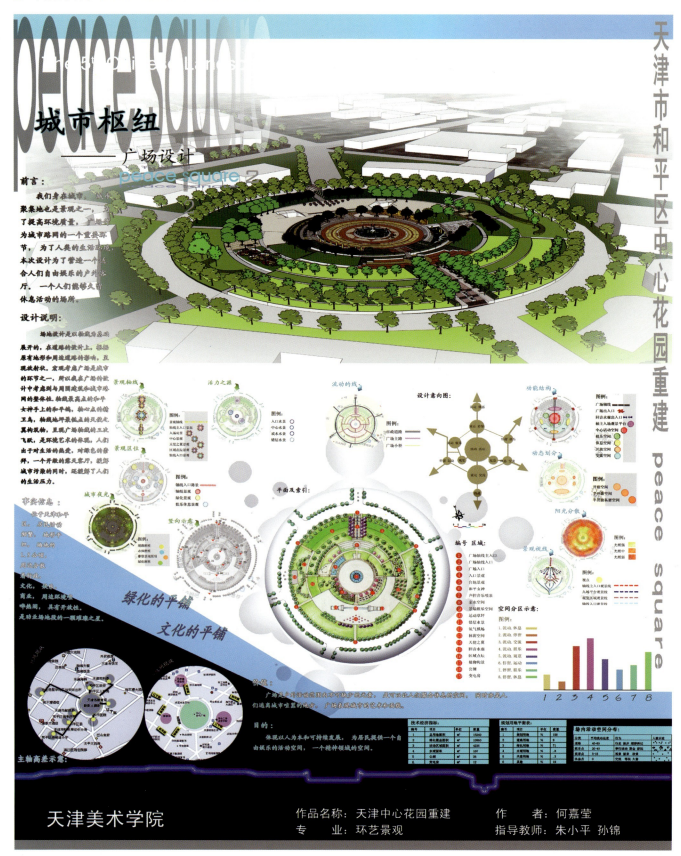

作品名称:《和平广场》
作者:何嘉莹

为了解决人与环境的关系,提高环境质量,广场成为城市路网的一个重要环节。本次设计的目的是营造一个人们可以自由活动的城市户外客厅。

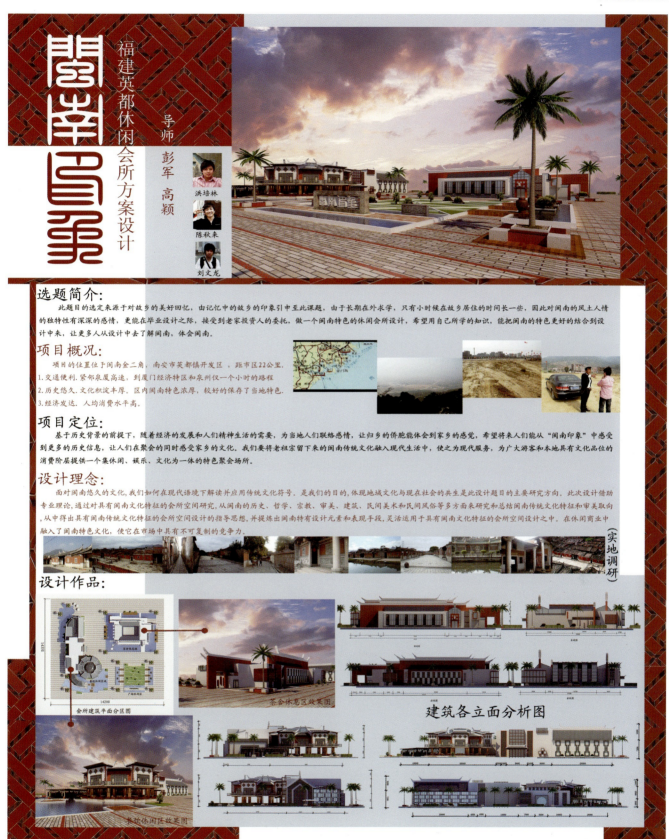

作品名称:《闽南印象——福建英都休闲会所方案设计》
作者：洪培林　陈秋来　刘文龙

面对闽南悠久的文化，如何在现代语境下解读并应用其传统文化符号是我们的目的，体现地域文化与现在社会的共生是此设计题目的主要研究方向。设计借助专业理论，通过对具有闽南文化特征的会所空间的研究，从闽南的历史、哲学、宗教、审美、建筑、民间美术和民间风俗等多方面来研究和总结闽南传统文化特征和审美取向，从中得出具有闽南传统文化特征的会所空间设计的指导思想，并提炼出闽南特有设计元素和表现手段，灵活运用于具有闽南文化特征的会所空间设计之中。在休闲商业中融入了闽南特色文化，使它在市场中具有不可复制的竞争力。

环境艺术设计 ENVIRONMENTAL ART DESIGN

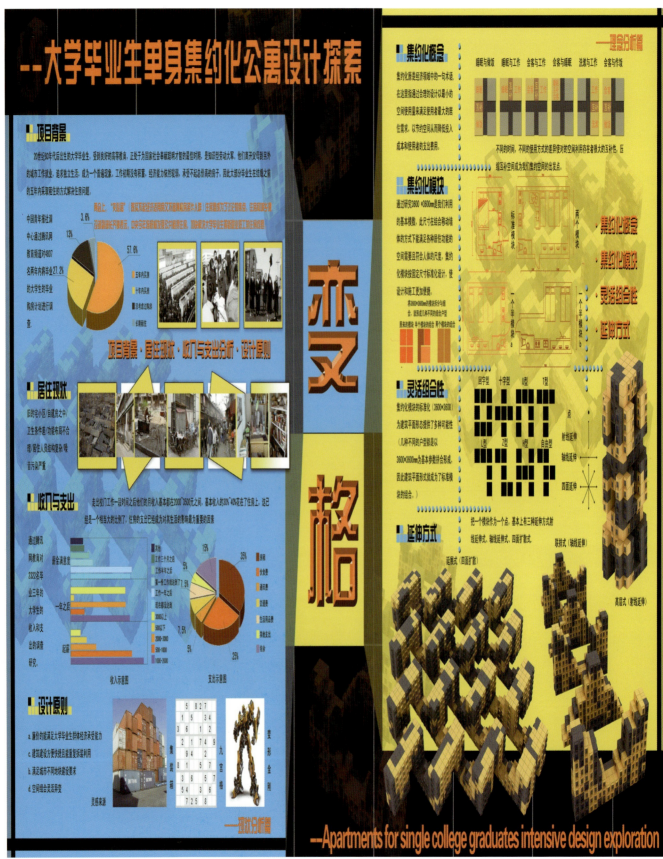

作品名称:《大学毕业生单身集约化公寓设计探索》
作者:王超 丁宝林 刘娇

根据集(集约化,以最小空间使用量来满足使用者最大的居住需求)、格(方格单一但又灵活多变的平面组合形式在三维立体方面上的延伸)、变(户型、建筑形态组合灵活多变)等设计原则,利用3.6m×3.6m这一基本模数,建筑结构采用钢框架结构体系,将3.6m×3.6m这一模数拆分组合,以形成几种不同的户型组合。

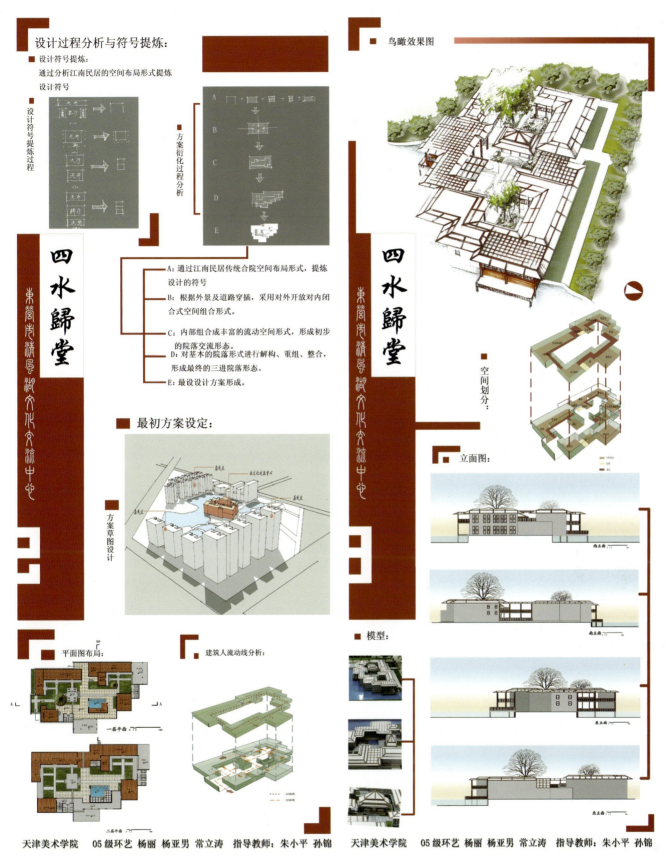

作品名称:《四水归堂——琴棋书画文化交流中心》
作者: 杨丽 杨亚男 常立涛

突破传统民居的空间功能定义,将传统民居的空间布局形式运用到交流空间之中,体现出别样的内涵,并运用古典园林中的借景、框景、步移景异、动静结合等手法营造院落空间,结合现代的解构主义手法,重组构成,体现出浓厚的文化氛围。

■ 环境艺术设计 ENVIRONMENTAL ART DESIGN

流行气象 Fashion Trend
——服装设计师之家

设计创意来源：

近两年我国服装产业不是很景气，尤其突如其来的金融危机，让服装产业受到很大的影响。

为此，如何为富有才华的年轻设计师提供一个创作和展示空间，让灵感能够和现实接轨。基于以上原因，设计服装设计师之家就成了我们设计的主题。本案为旧建筑改造，原有建筑为气象监控中心，在此次改造中，我们将原有建筑合理布局，打造了一个发布服装流行趋势的新"气象"中心。

背景资料：

位于我国服装发展之首的温州市，面向热爱和经营服装的人群。

经营理念：

我们要做的就是方便于设计师设计，学习，沟通的场所——服装设计师沙龙。在这里设计师可以大胆构想，创作，找寻灵感来源；也可以与同僚间相互沟通切磋，同时还可以接触服装界的大品牌和知名人士，以利于推销和发展自己的服装。

餐厅设计以玻璃印花为主要材质，突出时尚的设计感，融入服装设计诸多灵感和元素。颜色上选用黑白灰等单色背景，加之融入的人群，整个空间即达到活色生香的效果。

餐厅设计

餐厅包间

办公空间

屋顶花园

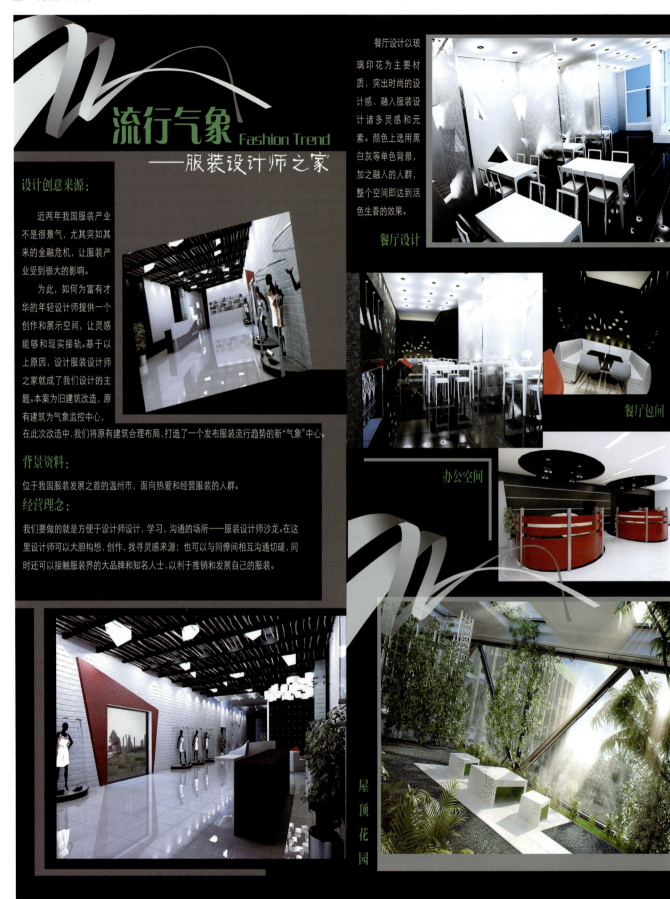

本设计为办公商业空间，采用直线和曲线来围合空间，用点线面作为设计元素。利用光与影、动与静、对称、呼应等方式表现空间视觉冲击力。

作品名称：《流行气象——服装设计师之家》
作者：王倩倩　程薇

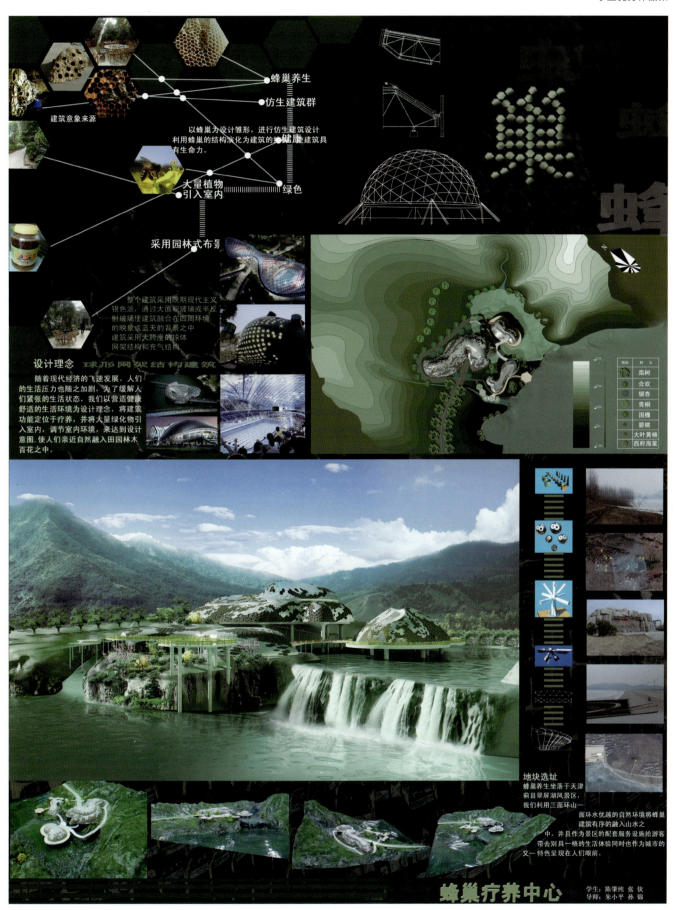

随着现代经济的飞速发展，人们的生活压力也随着加剧，为了缓解人们紧张的生活状态，我们以营造健康舒适的生活环境为设计理念，将建筑功能定位于疗养，并将大量绿化物引入室内，调节室内环境，来达到设计意图，使人们亲近自然，融入田园林木百花之中。

作品名称：《蜂巢疗养中心》
作者：陈肇纯　张钦

环境艺术设计 ENVIRONMENTAL ART DESIGN

篆刻在工业上的艺术

The art of carving in industry

——天津工业大学改造。

Transformation of TianJin Polytechnic University

○ 改造建筑 Transformation Construction

1 教学区：

● 教一楼——造型学院
现有大量绘图室，不论从内部空间布局上还是从绘图室空间面积上来说，都符合艺术院校绘画专业天光作画的要求。

● 抛光技术研究所、激光实验室——雕塑工作室
位处教一楼与教二楼之间，东西向对称分布，与教一楼教二楼围合一个公共绿地。1、厂房式的、层高高度都为雕塑系提供了良好的教学条件。2、与教一楼改为的造型院1号楼其他系组成一个造型院小组团，围合了空间，具有一定的私密性又不失死板。3、共享的绿地空间自然会成为学生饭前课后的活动场所，雕塑系师生的雕塑作品也可置于其中，去利用空间，这样令学生产生强烈的归属感；围合建筑与公共绿地景观结合起来营造出些许艺术氛围。

3 创意产业园区：

● 三栋公寓楼——美术馆
利用中间搭建的共享空间将三栋楼围合在一起，建筑立面上进行翻新，保留三栋楼内部空间做仓库及办公附属用房，中间搭建空间作为展览使用。

2 核心区：

● 图书馆办公楼——图书馆
考虑今后每年图书馆藏量递增的问题，将办公楼与图书馆内部空间打通统一改为图书馆。整个建筑外形以绘画概念中的几何形体组合，平面立体构成，体现了开合有序，自然流畅的独特气质，立面沉稳、简洁。建筑上折线石材立面干净、流畅、大气，意在传达一种艺术气息及文化深度内涵。坐落在优美的泮湖湖边，营造出宁静惬意的读书环境。它在校园的中心以层次分明的环境变化将人引入一个广博深邃的学术天地，自身也成为校园中具有标识性的坐标基点，为人们提供辨别校园地理位置的依据。

● 食堂——交流中心
作为美术馆辅助功能改为交流中心。

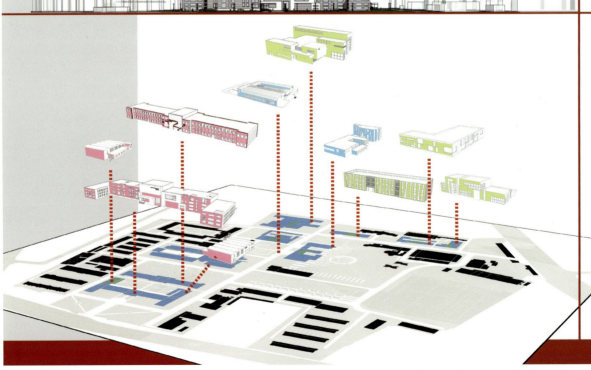

作品名称：《篆刻在工业上的艺术——天津工业大学改造》
作者：颜丽 王冉 张忠强

功能分区：各分区间相互交融渗透，运用"以人为本"的理念。校园特色：规划设计中反映艺术学院人文精神和特色的校园环境。生态环境：充分利用现有条件，创造生态化、园林化校园环境。可持续发展：考虑到未来的发展，适应未来变化满足可持续发展。

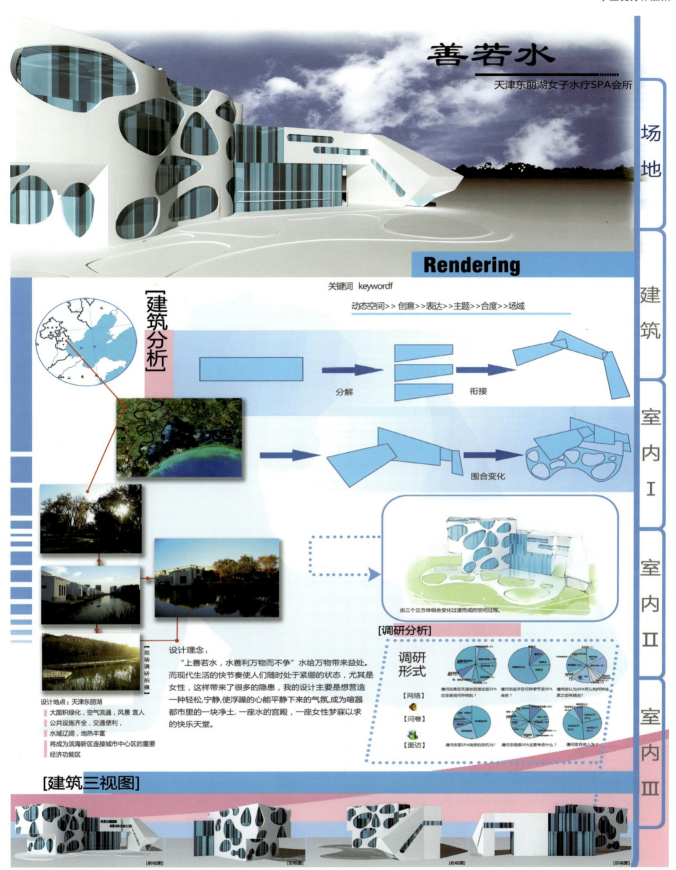

我的设计为女子养生会所，建筑占地面积为 628.77m²，取名为"善若水"，"上善若水，水善利万物而不争"。水给万物带来了益处，设计主要是想营造一种轻松，宁静，使浮躁的心能平静下来的气氛，成为喧嚣都市里的一块净土。水的宫殿，女性梦寐以求的快乐天堂，走进来的客人可以脱下平日的缠累，喝上一杯清透微香的花草茶，压力大半就自动消解了。

环境艺术设计　ENVIRONMENTAL ART DESIGN

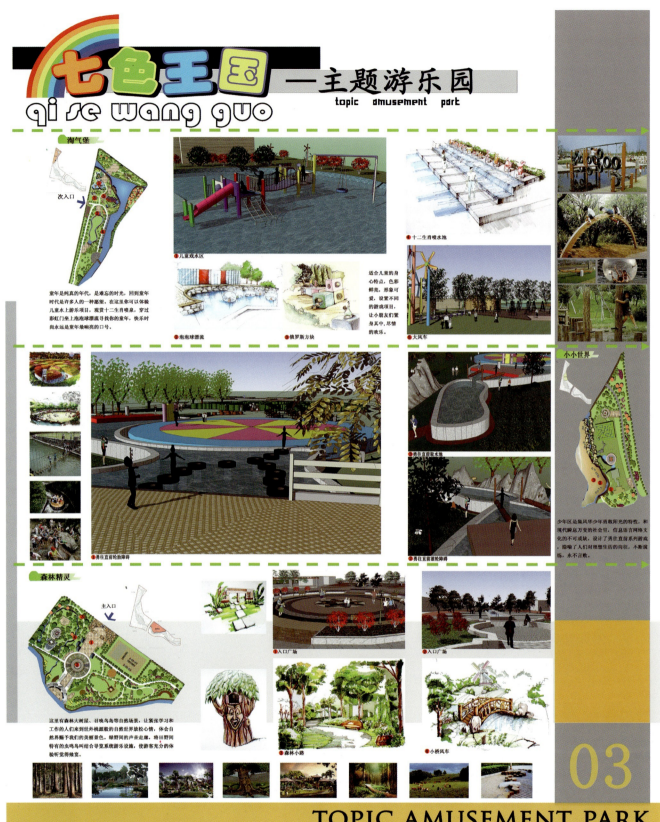

七色王国——主题游乐园
qi se wang guo　topic dmusement park

TOPIC AMUSEMENT PARK

七色王国主题游乐园
Topic amusement park

环艺景观班：马晓玲　田雪　宋冠达　指导教师：都红郁　金纹青

作品名称：《七色王国——主题游乐园》
作者：马晓玲　田雪　宋冠达

设计是由七巧板的元素演变出我们的设计理念，这七种不同的颜色象征不同年龄段的人们绽放出不同的色彩，我们的乐园就是以七色为主，迎合人们儿时的心理特征，针对人们童年的记忆进行创意设计。

学生优秀作品集

生命树
——特殊需要儿童早期干预中心

TESHUXUNYAOERTONGZAOQI GANYUZHONGXIN

总平面 ZONGPINGMIANTU

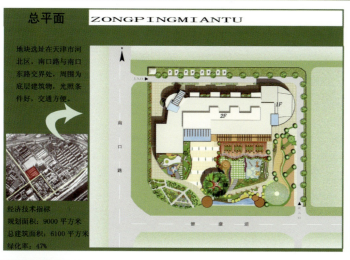

地块选址在天津市河北区，南口路与南口东路交界处，周围为底层建筑物，光照条件好，交通方便。

经济技术指标
规划面积：9000平方米
总建筑面积：6100平方米
绿化率：47%

交通分析 JIAOTONGFENXI
- 主要交通道路
- 次要交通道路
- 院内步行道路

景观分析 JINGGUANFENXI
- 屋顶花园
- 健康步道
- 树屋游戏场地
- 水声池
- 迷宫
- 启智园
- 植物园

鸟瞰图 NIAOKANTU

关于课题

经过多方面的考察与统计发现，我国学龄前残疾儿童人数很多，现有残疾人约6200万，0-18岁残疾儿童约1289万。天津约有8000多患有各种残疾的儿童。约占全市人口的4%。

以前的残疾儿童康复主要依托福利院，环境氛围不好，现在依托正常的幼儿园作了康复中心，但在室内和室外的环境设计中都未对其作专门的设计。

残疾儿童最佳康复治疗时期是0-7岁，这种早期干预治疗对他们的康复成长是十分重要的。

设计的主要服务对象为0-7岁残疾儿童。早期干预的内容包括运动领域（身体姿势，全身动作），语言领域：（语音，理解语言，表达语言），认知领域：（感觉，知觉，记忆力），生活处理领域：（生活的自我料理），社会适应领域：（与人相处，独立生活技能）。

导师：都红玉　金纹青　　设计者：窦倩倩　曹璐璐

作品名称：《生命树——特殊需要儿童早期干预中心》
作者：窦倩倩　曹璐璐

树具有坚强、乐观、积极向上的品质。我们希望残疾儿童能够像树一样健康快乐地成长，所以我们的主题是生命树。

061

环境艺术设计　ENVIRONMENTAL ART DESIGN

海洋幻想
——青岛海洋主题乐园

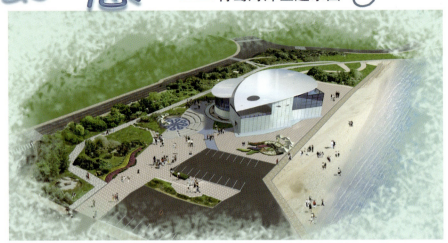

乐园用铺装和绿地做了精细的总平规划，人行和车行道路明确，分布合理，同时留出足够的空间做为车位，满足游客以及员工的车位需要。

在入口前我们设计了下陷的广场，打破过于平淡的铺装形式，丰富整了个广场。

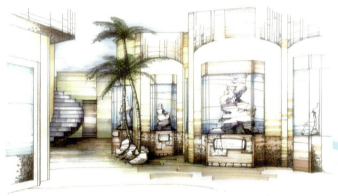

乐园一层从入口大厅开始主要有为精品鱼类区、海底隧道中及中小型海兽区、企鹅乐园、热带雨林、珊瑚区这六个大展区，同时配合有服务设施和垂直交通。

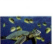

乐园主要以中小型海洋鱼类和海兽为展示生物，用丰富的室内色彩要素呼应海洋生物的缤纷多彩，让每一个进入乐园的游客被绚丽的色彩所感染，反应出每位游客内心的海市蜃楼。

在乐园的一层平面，通过主次路线来引导游客，形成自由的观光路线，乐园里的每个小展区联系紧密却各有特色，我们充分抓住人的好奇心理，用独具特色仿生装饰使得整个观光过程意趣横生。

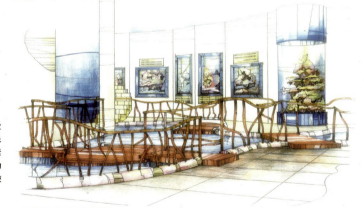

作者：石惠　李欣然　　导师：王强　鲁睿

作品名称:《海洋幻想——青岛海洋主题乐园》
作者：石惠　李欣然

本项目为青岛极地海洋世界工程之一。青岛极地海洋世界是一个集休闲、娱乐、购物、文化于一体的大型旅游度假综合服务设施。它是在原青岛海豚表演馆的基础上投资兴建的集吃、住、行、游、购、娱为一体，以海洋公园为主题的大型开放式旅游项目。

唐山煤矿博物馆——城市生态地标

光影分析

丰富的光影变化使参观者有一种轻盈的空间感觉，增加建筑空间变化的趣味。玻璃清透的质感不但可以让视觉延伸创造出极佳的空间感不让空间更为简洁。

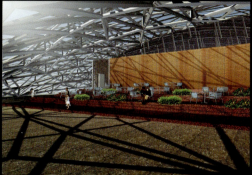
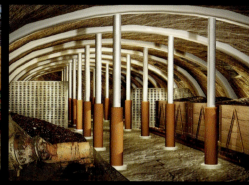

室内照明分析

通过明暗的观影变化来突显出空间的质感，展现出空间的内涵。室内灯光光影的转动、跳跃，使人感受到空气的存在，进而感受到生命的存在。

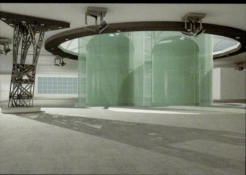
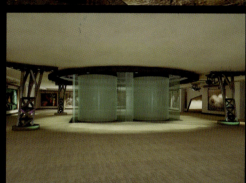

塑模

手绘效果图

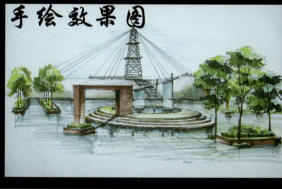
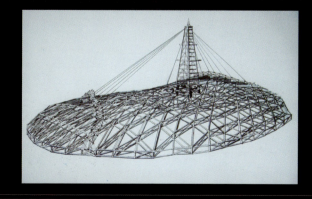

天津美术学院环艺系2009毕业设计　作者：马晨　刘冰　指导教师：龚立君　王墨航

外形设计成好似自然隆起的大地，呈现出山坡起伏的美。象征性地赋予了建筑"生长"的使命，代表着重生、新生。设计运用煤矿塌陷洞的特征来构思建筑的开窗，使得建筑内部得到充足的自然光线。结合当地地域文化背景运用煤矿竖井来突出采矿工作的特征，并且竖井还拥有灯塔的作用，博物馆建筑以钢结构覆新型膜结构的现代建筑表现手法与竖井相结合形成地标性建筑，与周围环形水系及绿地连为一体，构成大地景观。

作品名称：《唐山煤矿博物馆》
作者：马晨　刘冰

工业设计
Industrial Design

指导教师：肖世华　兰玉琪　李维立
　　　　　李　通　主云龙　李　津

风云变幻，08年席卷全球的金融风暴，让我当时就不由得为09届毕业生就业捏了一把汗！　现今的大学生可以说是完全意义上的80后了，基本上一直经历的是顺风顺水的人生，大学毕业，可能对于大多数大学生而言，是要开始自主选择道路了，而今年，我确实也在他们的脸上读出了他们对于金融风暴下就业的担心与紧张。而在大学的最后一个学期，很多学生利用实习假期选择了实习之路，有的毅然远赴南方，一个从未去过的城市，进行一场"人生历险"。一个月后，学生们纷纷归队回校，转换身份，完成毕业设计的后续环节，看到有的女生眼睛下出现了淡淡的阴影，男生多了几份成熟稳重之外，我明白这都是一个多月来的磨合和奋斗，而有的学生可能会就此迎来新的启程，有的学生还拿着精致而略显单一的简历正准备敲开一扇扇通往未来的大门。

　　工业设计系09届毕业生共有64人，在这届学生中，我们看到的不是面对"风暴"退却逃避的学生，相反却是逆势跟上，如我系刘智同学在校期间创办了"5A"工作室，依靠专业优势和大学生的热情诚信，一点点开始了自己原始资本的积累。霍永鑫同学、周大伟同学也都在上学期间选择了自主创业之路，令人欣慰。毕业前夕，又传来喜讯，工业设计系09届3个设计团队分别获得了2项国际大奖和1个国内大奖，在同类院校中引起了不小的影响，也在本届毕业生中鼓舞了士气！相信，不管有什么样的"风暴"，我们的学生都会主动出击，不惜辛苦，敢于尝试！

　　本届毕业生的毕业汇报大展上，每个学生将精选各自两件设计作品，所谓汇报大展，是向学生父母、老师、学校进行汇报，更是他们个人向社会的一次汇报。承载的是他们四年的成绩，更是承载着他们起程的信心和力量。他们的心语是："只要给我们机会……"

<div align="right">

工业设计系主任

肖世华

2009年7月

</div>

Industrial design

■ 工业设计　INDUSTRIAL DESIGN

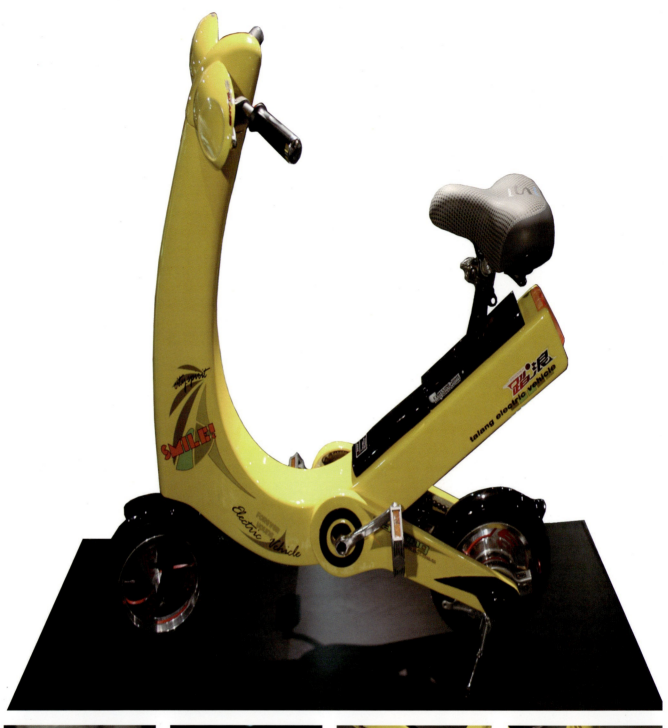

作品名称：《都市精灵电动车》
作者：周大伟

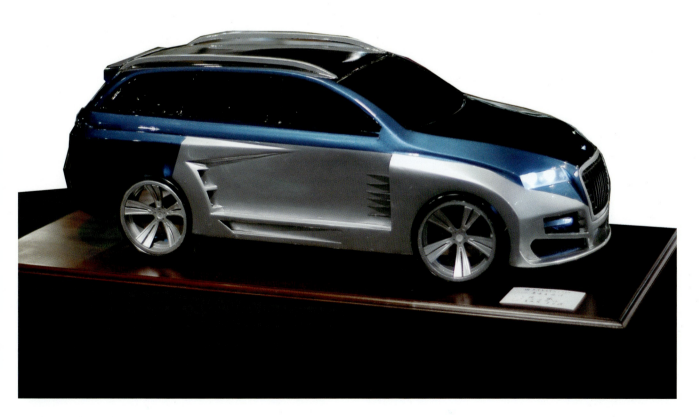

作品名称:《商务车》
作者:张曦

工业设计　INDUSTRIAL DESIGN

作品名称：《医疗平台终端、fix cloth》
作者：寇秋金

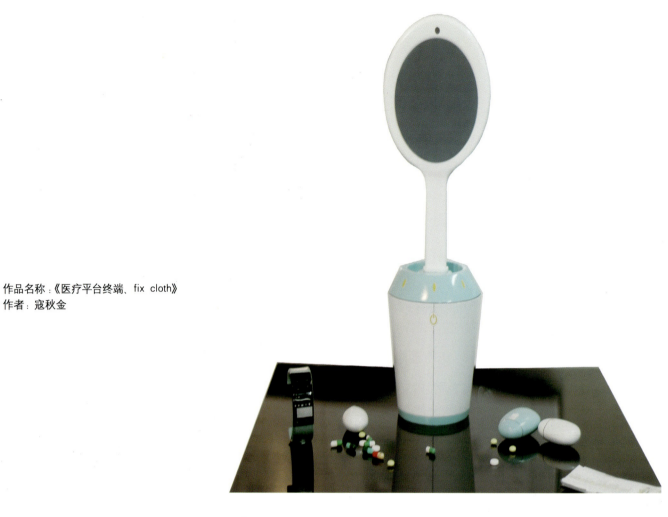

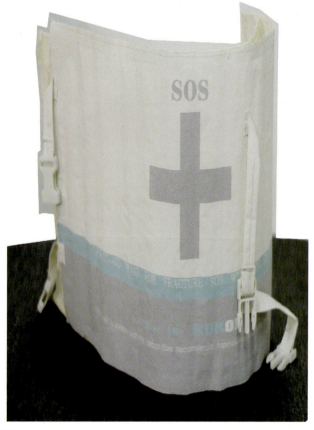

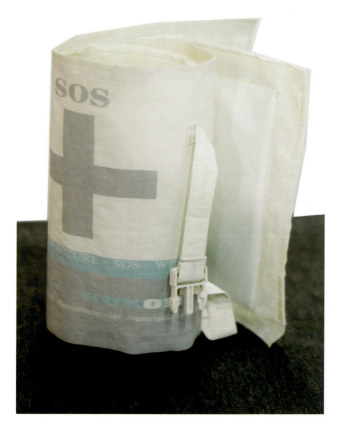

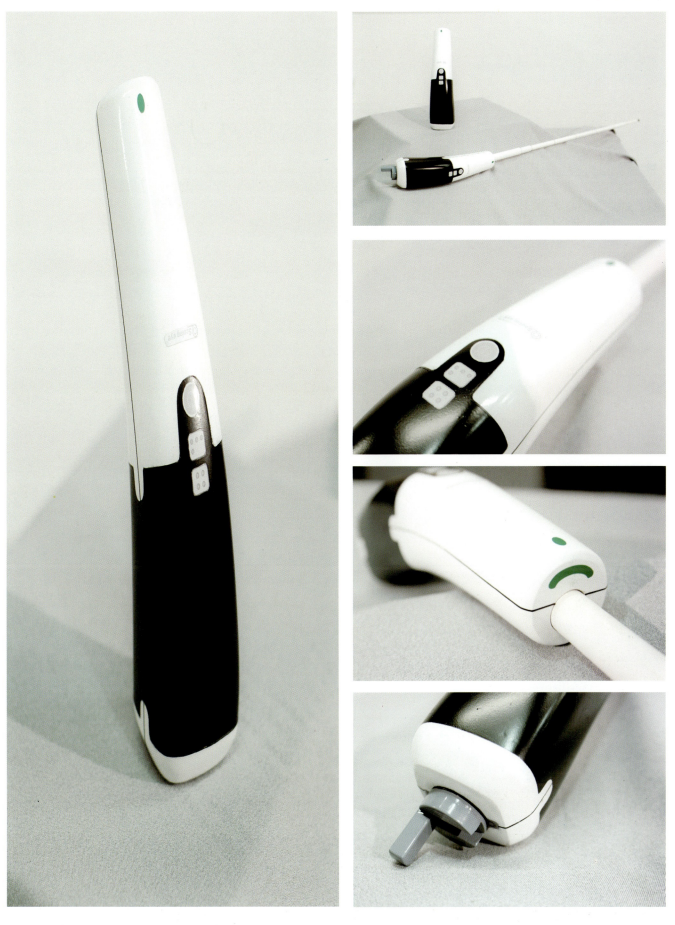

作品名称：《电子导盲杖》
作者：贾雪峰

■ 工业设计 INDUSTRIAL DESIGN

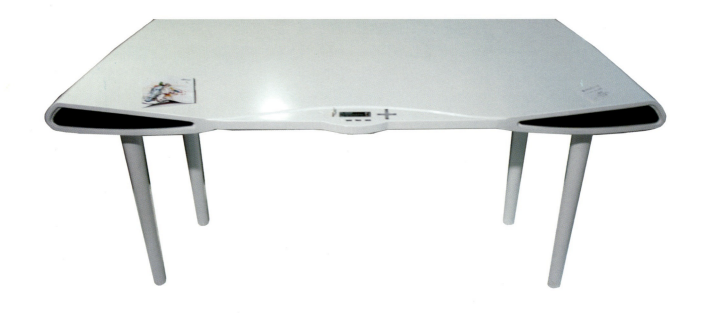

作品名称:《音乐桌、组合插座》
作者:于瀚成

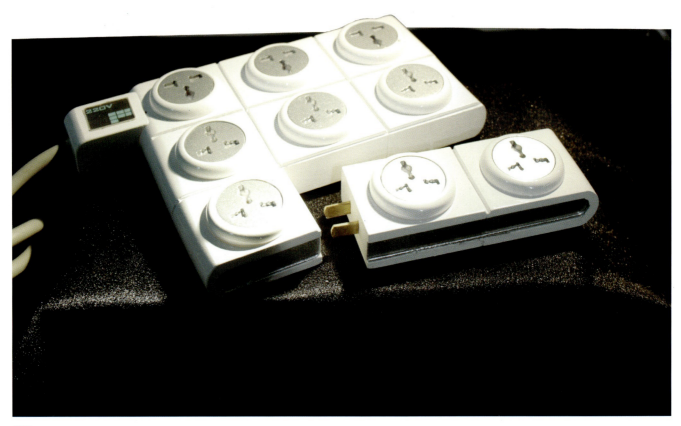

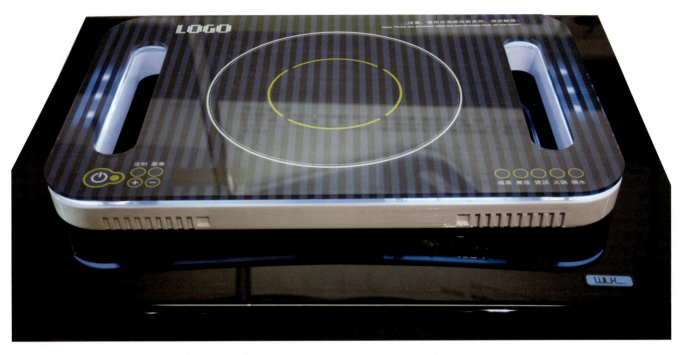

作品名称：《机箱、电磁炉》
作者：王连坤

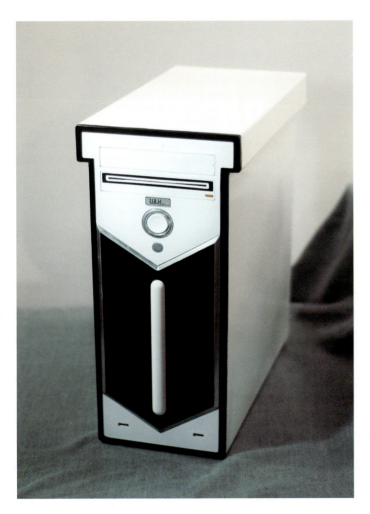

■ 工业设计　INDUSTRIAL DESIGN

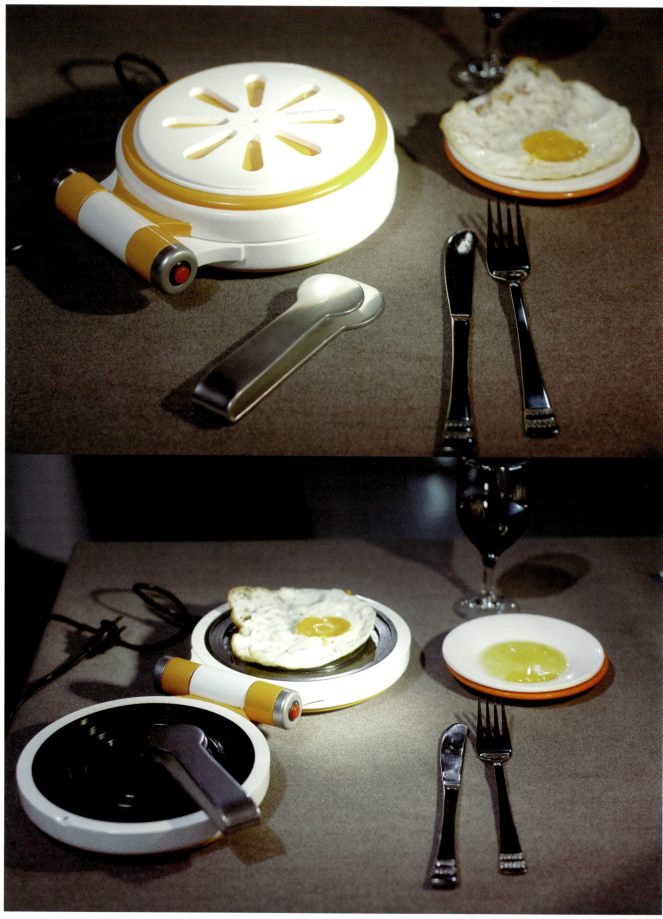

作品名称：《便携式煎蛋器》
作者：刘博

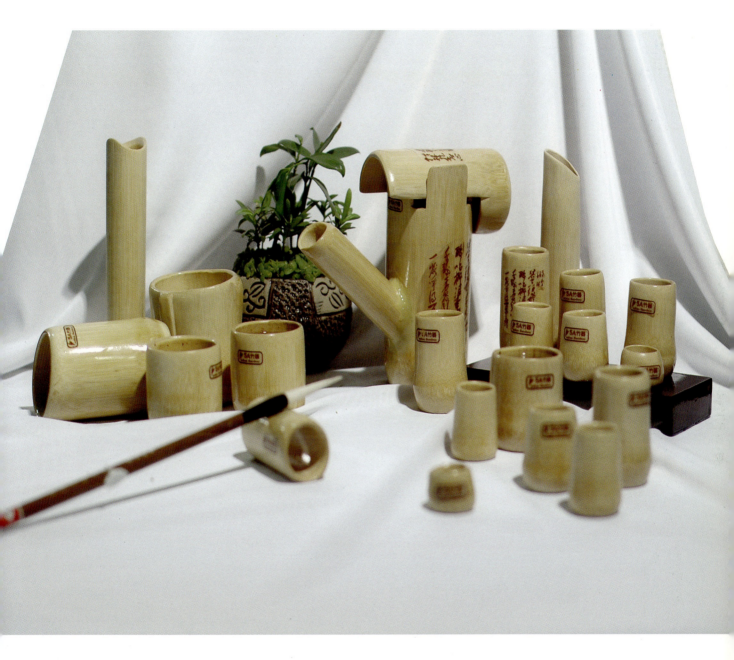

作品名称:《竹韵》
作者:刘智

■ 工业设计　INDUSTRIAL DESIGN

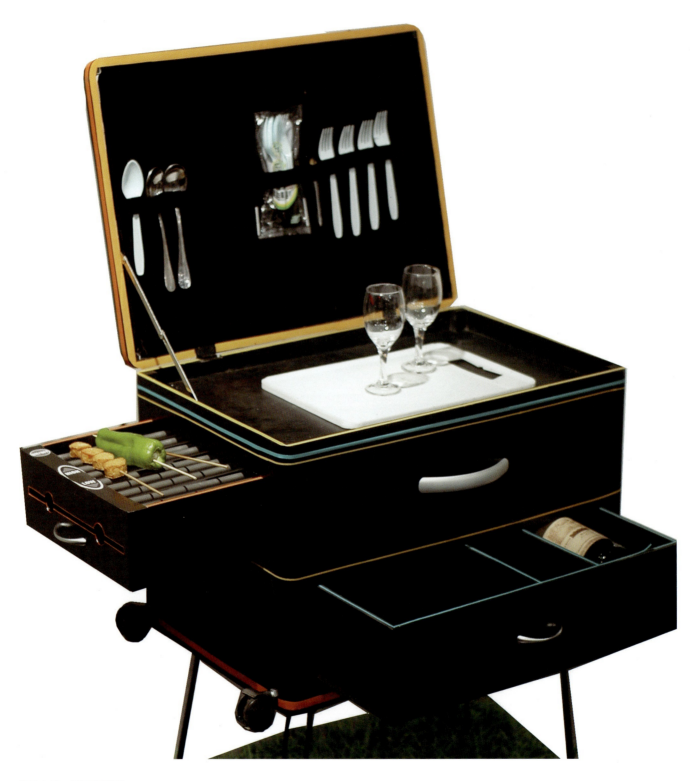

作品名称：《便携野餐》
作者：王艺涵

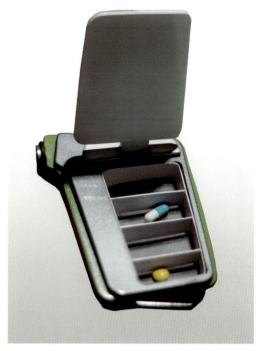

作品名称:《电子药盒》
作者:李莉

■ 工业设计　INDUSTRIAL DESIGN

作品名称:《城市安慰剂》
作者：吴琼

学生优秀作品集

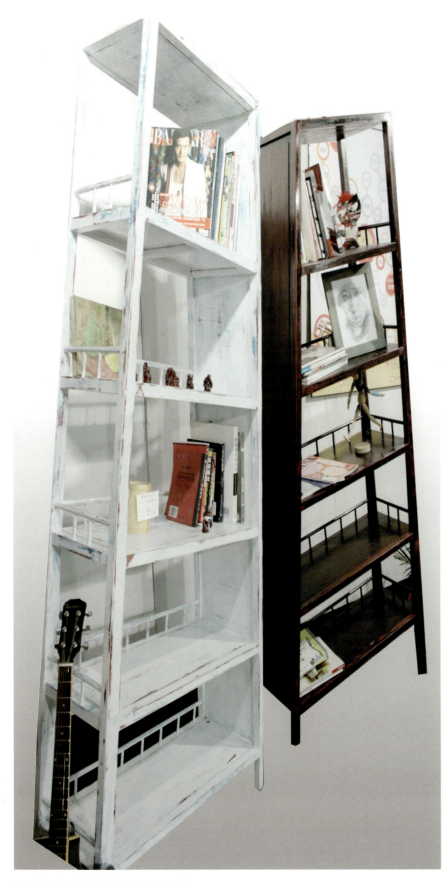
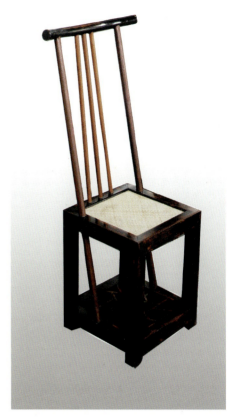

作品名称：《新中式书架、新中式椅》
作者：刘兵

■ 工业设计 INDUSTRIAL DESIGN

作品名称:《移动风扇》
作者: 张锐

作品名称:《首饰》
作者：张银

Textile art design

染织艺术设计
Textile Art Design

指导教师：韩丽英　阎维远　李爱国
　　　　　朱医乐　王　利

采采流水　蓬蓬远春
——2009年染织设计毕业展前言

09届染织专业毕业生设计作品展览结束了。又是一次盛典、一个过程、一遭往复之间的结点、一轮崭新攀搏的起始……

采采流水、蓬蓬远春，是毕业生设计作品展览的一个映像，是设计专业教学的一次展望！生机盎然、现在将来。莘莘学子们用青春和激情"书之岁华"的过程，是一个创造梦想的过程，是使存在完满的过程，是对生活的肯定与祝福，是灵性与生存的纠结与思辨，旖旎雄浑，尽显风流……作品亦如涓涓的流水娓娓道来，凝聚着的是静谧的思索与感悟，凝积着的是沉沉的投入与忘怀，凝结着的是来之无穷的遐想与期盼……

染织专业的教学一贯秉承和体现了学院所倡导的以创新思维为指导、以创意能力为核心"笃学力行"的品格与追求，在面对多元文化社会背景和多元取向社会需求的今天，沉静进取、与时俱进。在坚持产学研一体化教学原则的实践过程中，载同其符。

气质与才智、感受与实存、行动与意志、时尚与科学、技术与艺术……学子们通过学习与实践、探索与积累，收获的并不仅仅是一次展示所带来的成就与欣悦，抑或是对人文修养积累的一种起始与升华和对人文精神的一种觉醒与感悟！学子们也同样用自己成长与坚持的守望，诠释了大学的一种精神，回馈了大学的一种给予。

道不自器，与之圆方。生机远出，行气如虹！

服装染织系副主任
王利
2009年6月

■ 染织艺术设计　TEXTILE ART DESIGN

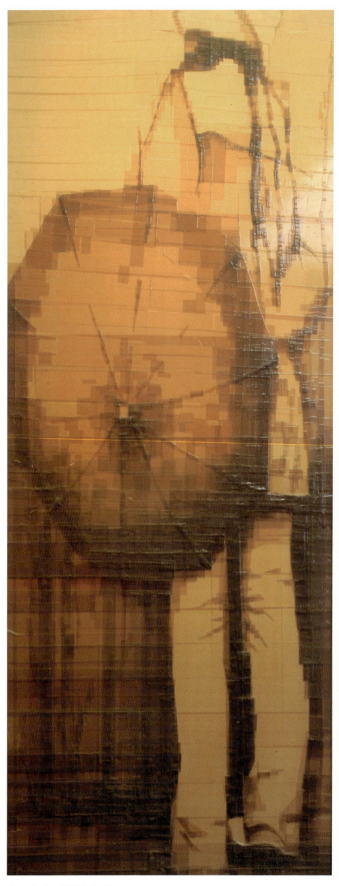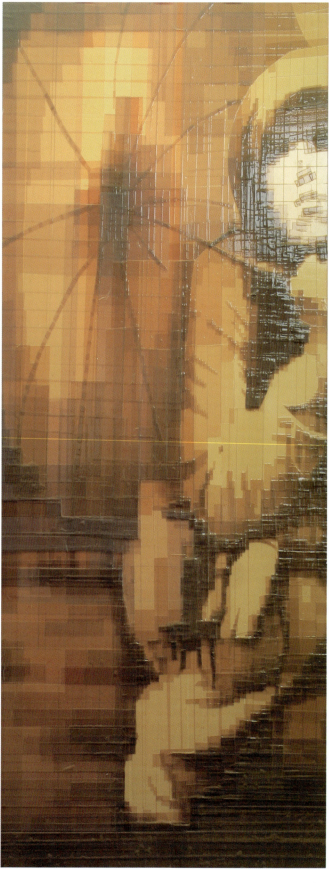

作品名称:《叠影重重》

作者：张群

从大自然的光线中受到无限的启迪，它是那麽神秘莫测，通透又灵动，金黄的光晕，蕴涵着辉煌璀璨的肌理之美。

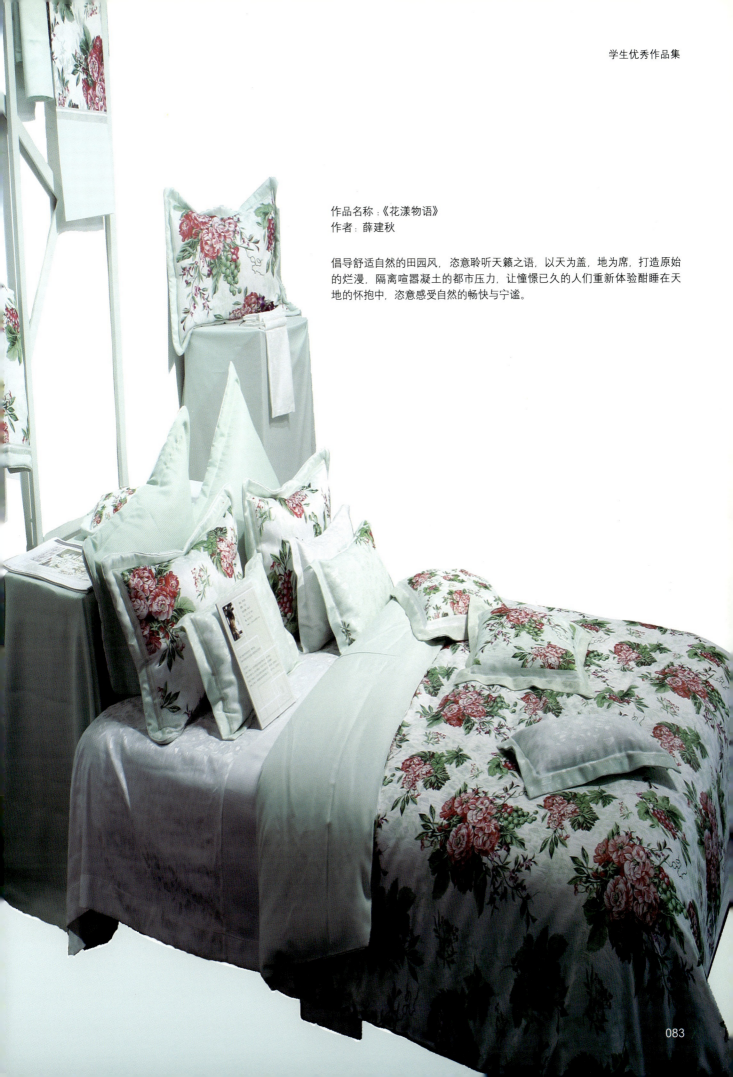

作品名称:《花漾物语》
作者:薛建秋

倡导舒适自然的田园风,恣意聆听天籁之语,以天为盖,地为席,打造原始的烂漫,隔离喧嚣凝土的都市压力,让憧憬已久的人们重新体验酣睡在天地的怀抱中,恣意感受自然的畅快与宁谧。

■ 染织艺术设计　TEXTILE ART DESIGN

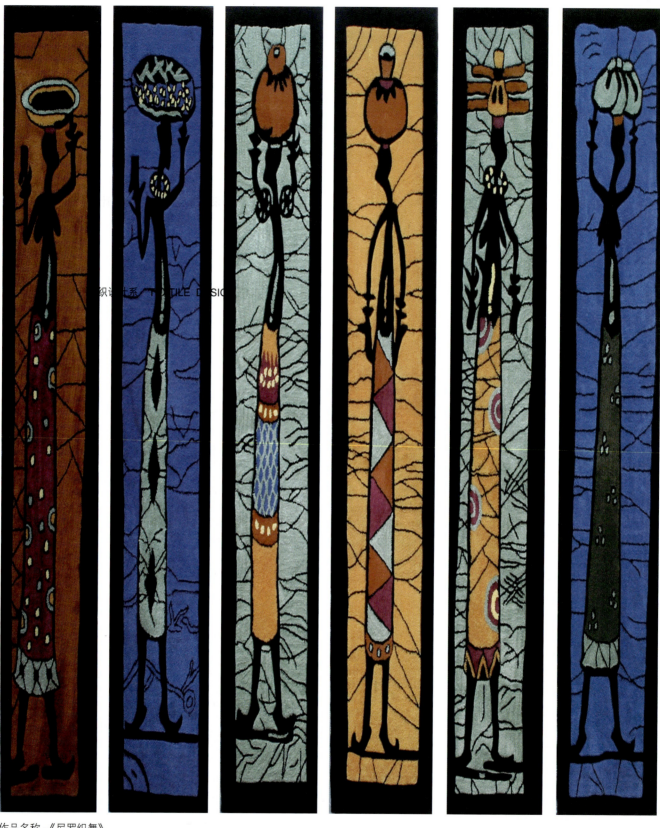

作品名称：《尼罗织舞》
作者：李宁

尼罗河是非洲的母亲河，也是世界上最长的河流，尼罗河流域是世界古代文明的摇篮之一，孕育着非洲古老的文化。非洲人天性乐观、憨厚、淳朴，不知忧愁为何物，爱好音乐和舞蹈，只要听到音乐就会起舞。也许就是这种天性的原因，造就了非洲人具有丰富的肢体美感，正是这些非洲人民劳动的语言深深打动了我，我的毕业设计作品就是用挂毯的形式织出对非洲人民劳动美的赞赏。艺术挂毯中装饰美感存在的要素包括构图、造型、色彩、肌理等，这些要素是决定挂毯美感的框架。我将艺术挂毯中的构图、造型、色彩、肌理等要素完全融合到我的作品中，来体现艺术挂毯的装饰美感。

作品名称:《摩登天下》
作者:刘艳婷

本设计作品灵感来源于神秘的魔术世界,以"惊喜"为设计理念。沙发形态设计是从小丑帽子上得来灵感而进行创造的,加上注重艺术与功能在产品中的统一。每一件设计都融入了魔术的元素,让人在生活中感受惊喜的存在。

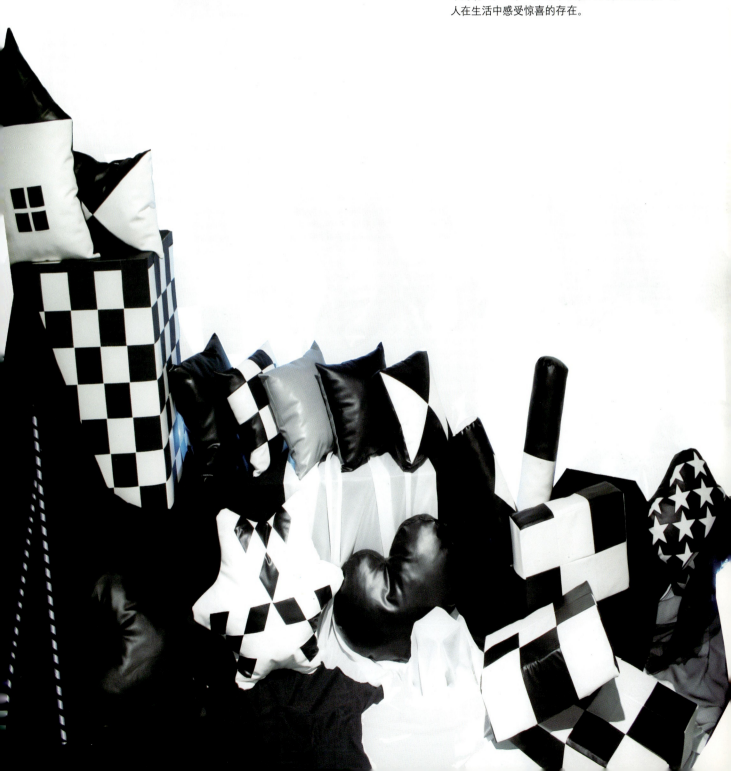

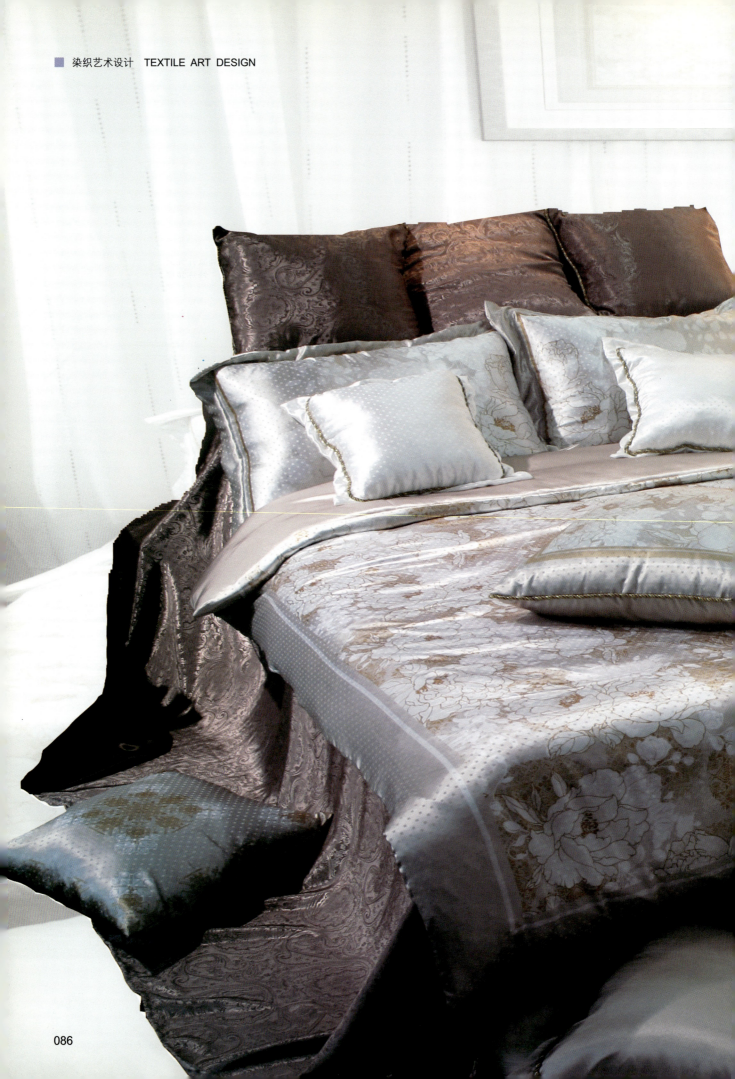

作品名称：《梦洁锦绣之金玉锦绣》
作者：王丽芳

玉一般透彻，珍珠一般白皙，金子一般亮眼，高贵典雅瞬间进入眼帘。白净的牡丹花，高傲并优美地在床间生长蔓延，阵阵花香，散发独特魅力。卷草犹如舞蹈演员一般伸展扭动着身躯，铃铛花星星点点的点缀，犹如音乐一般动听，这就是白金花园。

通过对传统文化的深刻理解与研究，以传统的民族图案为创作元素，把握神与形，继承传统含蓄、意境、简洁的精华，将其与当代世界的流行趋势相结合，传达物化于其中的思想感情。发挥了东方文化的特色，通过对东方传统文化元素的应用和图案设计构成元素的变更，展现了东方文化的神韵。

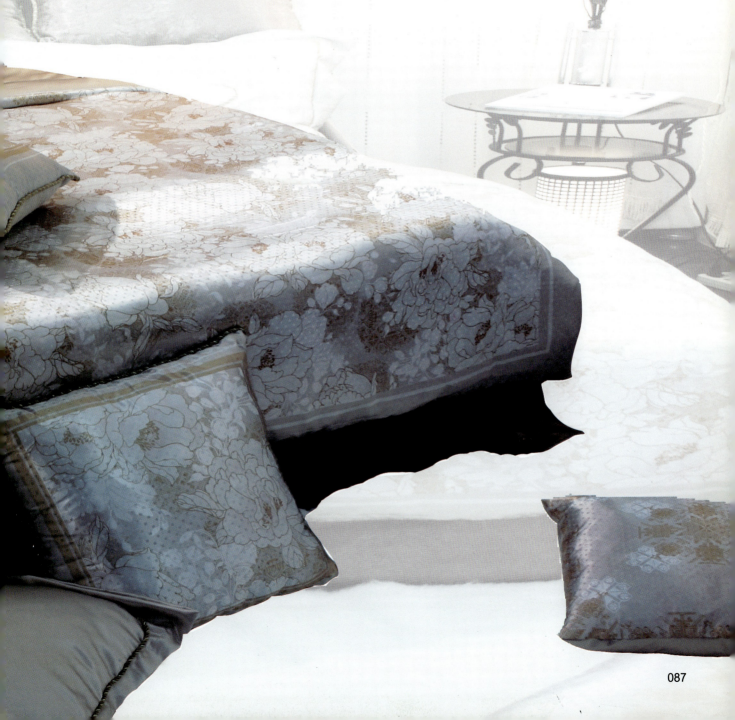

■ 染织艺术设计　TEXTILE ART DESIGN

作品名称：《阑珊》
作者：冯晓燕

夜色下的湘江浪漫中微带皎洁，简约含蓄之外闪烁着怡然与淡定，静谧中音符随波而舞，暮然回首，灯火阑珊……在《阑珊》系列面料设计中，考虑 MINE 的品牌风格，我提取了 2009/10 秋冬中国服装流行色趋势中的生命海洋系列的深海的蓝色系，为了丰富整体搭配效果还加入了烟紫灰和浅灰咖。

作品名称：《生命三部曲》
作者：钱俊如

《生命的起源》以精子的形态为主元素，象征生命的起源与开始。任何生物都是由微生细胞所组成，在幽深的世界里它在辛勤地奋力组织生命，它们以不同的姿态，构建出不同的生物，更是形成了形形色色的人类。就像乐谱中的音符，是它们谱写出一段段悠扬的生命之曲，同时生命也是渺小的，脆弱的，转眼即逝。

《生命的出口》将花苞与女性母体形态结合，构成生命的诞生世界的出口，这是一段艰难的过程，也是生命的第一次挣扎。就像破茧化蝶，婴儿降世，这是生命的第一次蜕变，也是生命创造的第一个奇迹。然而母体是保护生命的暖房，同时象征着伟大的母爱，摇篮曲下孕育的生命。

《生命的延续》模仿植物生长的形态，发芽的动势。象征生命的发展与延续，延绵不断的生长，这是一种力量，这是求生的本能，人类更是如此，自然之中，人类的一切创造都是为了生存和繁衍，同时也是带来了破坏，然而灭亡的同时也是新生的开始，就像是交响乐的高潮之后便是短暂的休止符，迎来的将是下一步序曲。

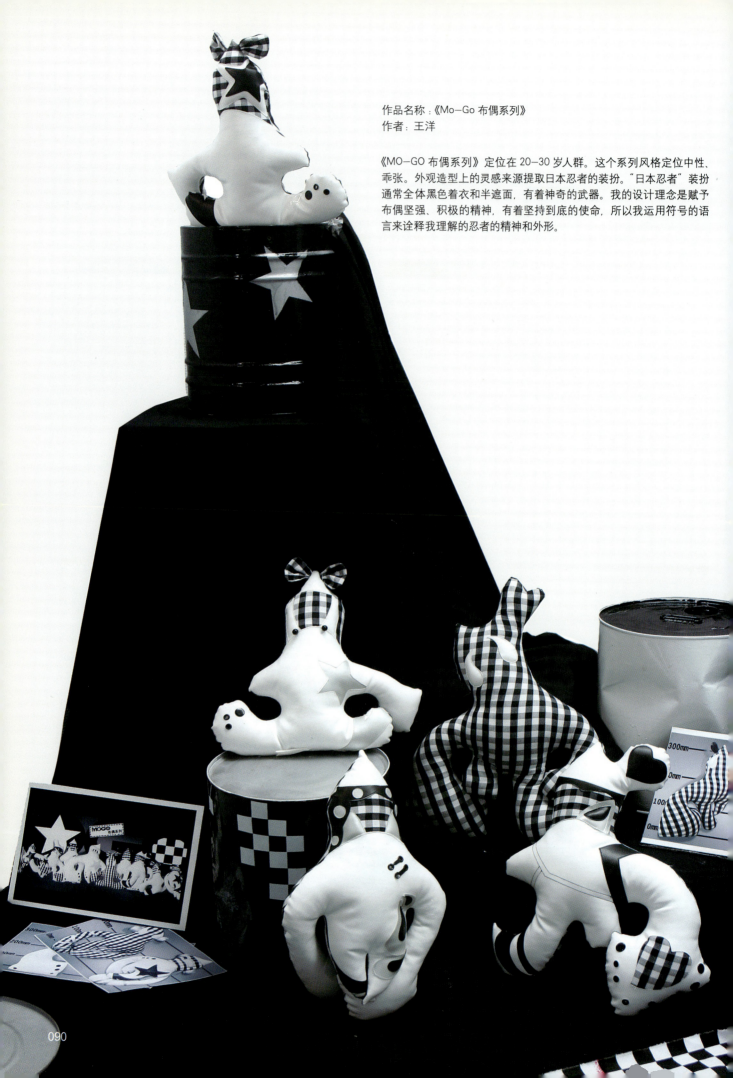

作品名称:《Mo-Go 布偶系列》
作者:王洋

《MO-GO 布偶系列》定位在 20-30 岁人群。这个系列风格定位中性、乖张。外观造型上的灵感来源提取日本忍者的装扮。"日本忍者"装扮通常全体黑色着衣和半遮面,有着神奇的武器。我的设计理念是赋予布偶坚强、积极的精神,有着坚持到底的使命,所以我运用符号的语言来诠释我理解的忍者的精神和外形。

作品名称：《春逝》
作者：黄开添

春天已经逝去，就似这些年我们的故事在时光中日渐锈蚀，而那些姹紫嫣红和萋萋芳草的画面，却早已成为你我心中最温暖的情怀。

染织艺术设计 TEXTILE ART DESIGN

作品名称：《也许》
作者：侯凯龙

我的纤维艺术作品《也许》系列，取中国宋代山水之意象，借纤维艺术之形态，将白线粘贴在一起，然后再用工业水蜡防染着色，再用电烙铁烙画的工艺，进行烙制。形成了有虚实、浓淡变化的肌理效果，作品色彩鲜亮，装饰感强，艺术语言纯粹。自然材料加上独特的表现手法，营造一种新的情感观念，并带有自己的主观意识和纯艺术的个性，表达了自己超越材料与编织本身的精神创造。

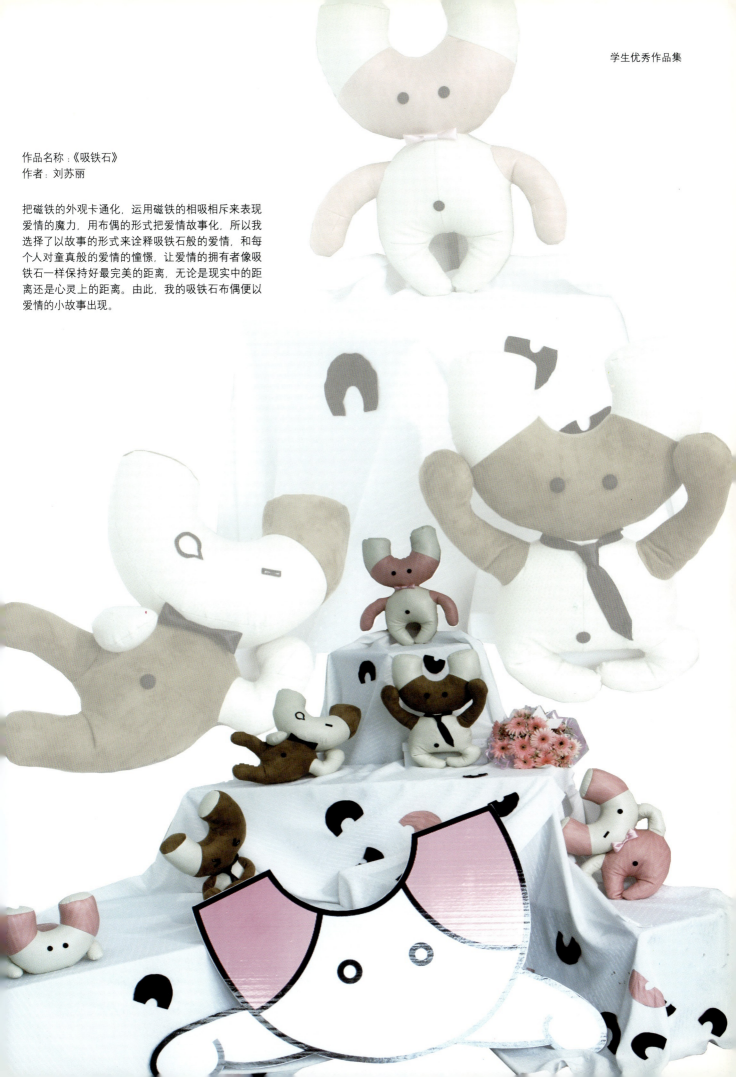

作品名称：《吸铁石》
作者：刘苏丽

把磁铁的外观卡通化，运用磁铁的相吸相斥来表现爱情的魔力，用布偶的形式把爱情故事化，所以我选择了以故事的形式来诠释吸铁石般的爱情，和每个人对童真般的爱情的憧憬，让爱情的拥有者像吸铁石一样保持好最完美的距离，无论是现实中的距离还是心灵上的距离。由此，我的吸铁石布偶便以爱情的小故事出现。

学生优秀作品集

■ 染织艺术设计　TEXTILE ART DESIGN

作品名称：《忘归》
作者：李江燕

《忘归》建立在中式传统文化的基础之上，灵感来源于青花瓷的"松竹梅岁寒三友图"，运用晕染的技法来表达青花瓷的感觉。讲究青花瓷的意境，设计元素以梅花为主，借用梅花来传达一种精神、文化，满足人们在精神方面的追求,在借鉴传统文化的同时又与流行时尚元素相融合,从而达到一种美的境界。

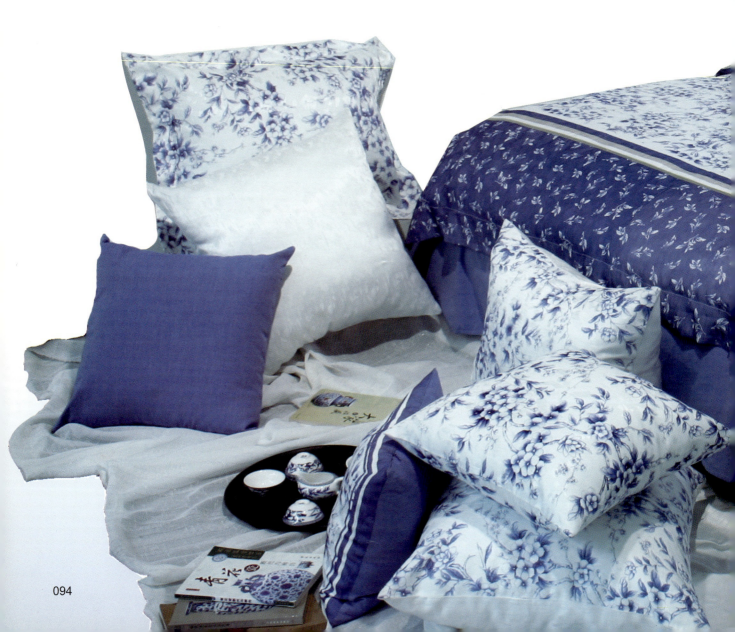

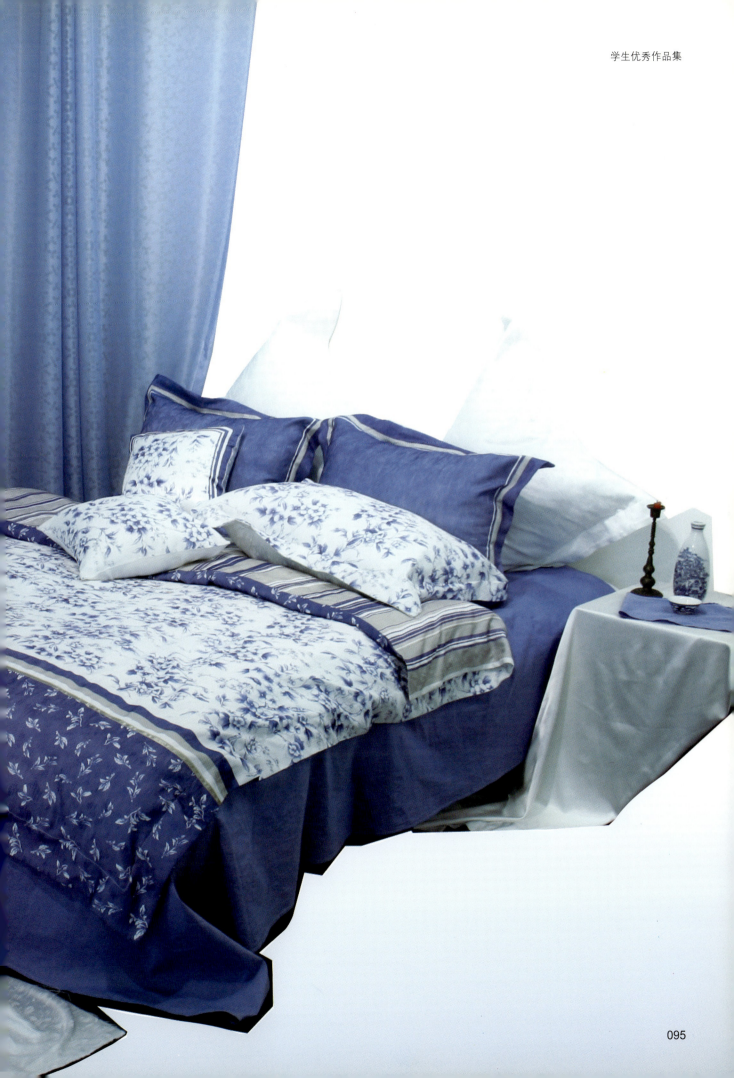

■ 染织艺术设计　TEXTILE ART DESIGN

作品名称：《龙翔凤舞》
作者：李学云

选做《龙翔凤舞》这个课题构思的第一步便是寻找适合的元素并重组，代表中国婚庆特色的图案：牡丹、龙凤、祥云、喜字传统吉祥图案等。色彩上采用正式婚礼的传统喜庆色彩中国红，色调浓重高贵，配以黄金线点缀，华美中流露几分奢侈。

热情洋溢的红色婚庆套件，把浪漫请进家。中国红色调不仅能促进人的血液循环，振奋心情，也是喜庆与祥和的颜色，民俗与文化的颜色。80后的一族，他们有张扬的个性，喜欢用热烈的表现形式表达自己对另一半的倾慕。甜蜜幸福通过温暖的色彩、大气的纹样排列在家里弥漫开来。

作品名称：《旧曲"树"新颜》
作者：王元斐

在这次毕业设计中，我的壁挂作品选用卡式磁带条作为主要纤维材料，珍珠棉为辅料，油画布为载体，表现了一棵大树的墨影形象。这幅作品为黑白两色，讲述了一棵大树在秋天的早晨伸展着微黄的枝叶，披霜戴雾，如同羊脂暖玉雕琢而成。带着一丝静谧和几分婉约，静待着日出后显现阳光斑驳的场景。作品静中有动，在色彩和形式上极富现代的简洁感与明快感；从取材及手法上来讲，选用创新纤维材料并且有DIY制作成分在里面，因此在装饰过程中绝对不失个性的一面，能为居室营造一种个性清爽，略带诗意的环境氛围。

染织艺术设计　TEXTILE ART DESIGN

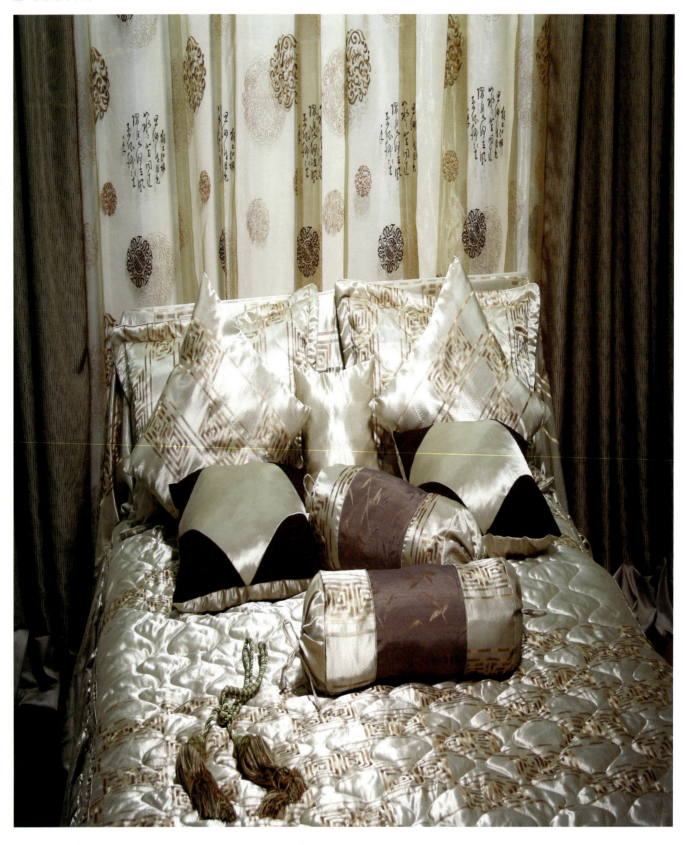

作品名称：《东方风韵》
作者：秦松波

本套床品是以中国传统吉祥纹样和中国古代窗棂为灵感，加以变形与修饰，融入现代的纹样，表现出一副很传统很东方，却又不失现代感的画面，表达出自己对东方文化，对中国传统文化的热爱。

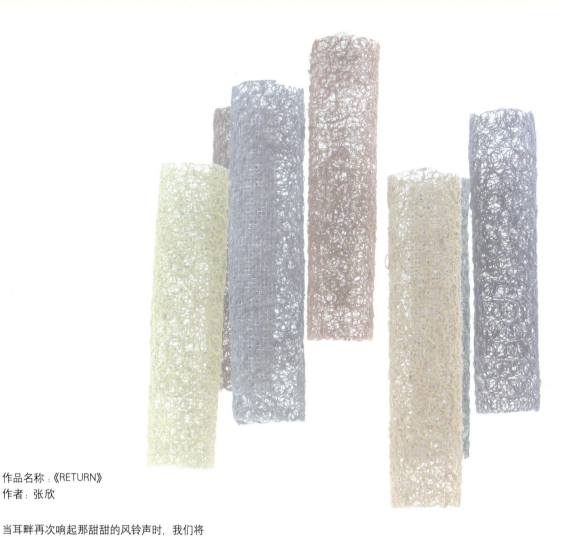

作品名称:《RETURN》
作者:张欣

当耳畔再次响起那甜甜的风铃声时,我们将所有的思绪都定格在欢乐的童年——天真、可爱、无忧无虑。在生活压力日渐增强的今天,每个人都渴望宁静,告别喧嚣,回归自然,诠释出他们的心声。

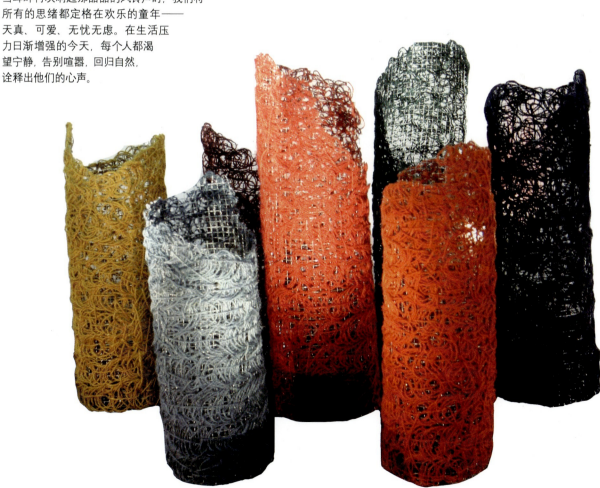

染织艺术设计 TEXTILE ART DESIGN

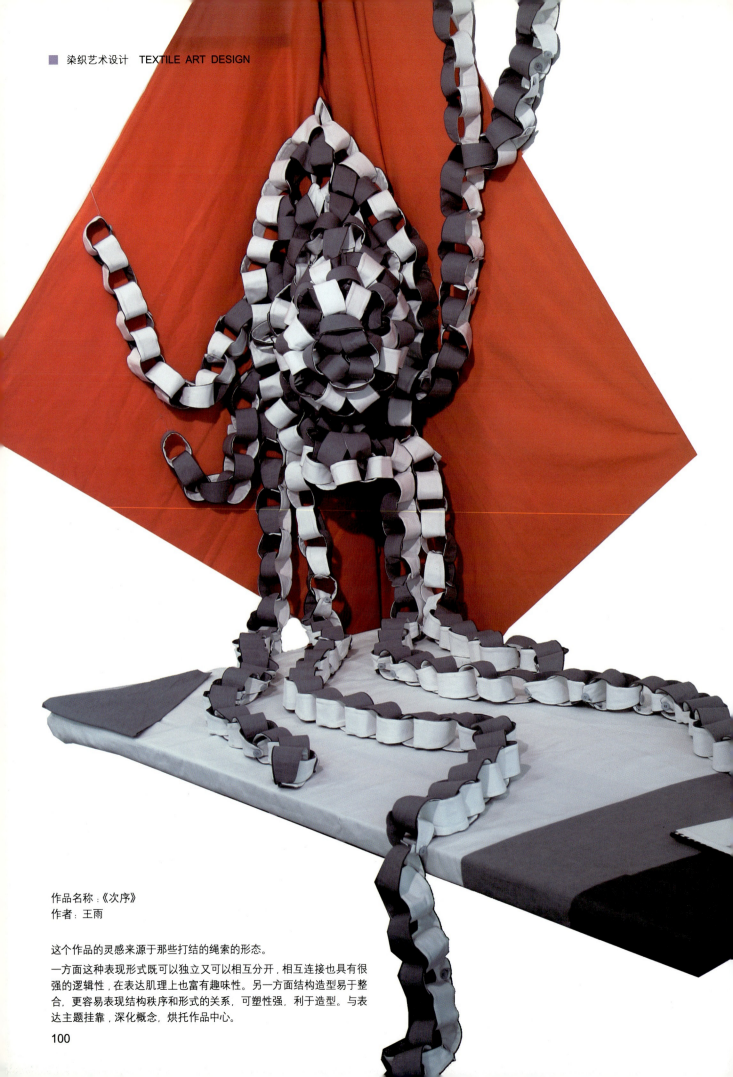

作品名称：《次序》
作者：王雨

这个作品的灵感来源于那些打结的绳索的形态。

一方面这种表现形式既可以独立又可以相互分开，相互连接也具有很强的逻辑性，在表达肌理上也富有趣味性。另一方面结构造型易于整合，更容易表现结构秩序和形式的关系，可塑性强，利于造型。与表达主题挂靠，深化概念，烘托作品中心。

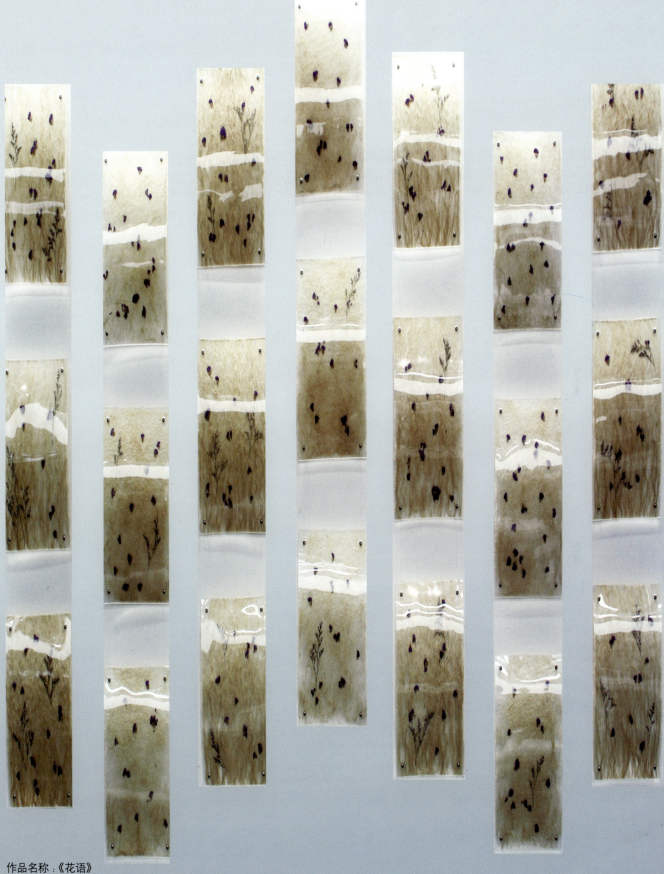

作品名称:《花语》
作者:苏向向

设计创作的过程就是一件产品的构成过程。一件作品的构筑思路,往往有很多的灵感来源。而我的灵感来源于船帆,一片片帆影出现在远接天际的烟波上,帆影轻轻地游移着,闪着点点的白光。

■ 染织艺术设计　TEXTILE ART DESIGN

作品名称:《锦绣江南》
作者:段莉媛

以江南烟雨朦胧意象为主要设计思路,选取江南典型代表元素乌镇房屋建筑造型石桥、窗棂、水珠为设计元素,通过各种表现技法,以有水珠图案的提花面料为首要材质选择,给整个设计画面营造出一种朦胧烟雨般幽婉的视觉感受,更加突出了《锦绣江南》的设计主题。

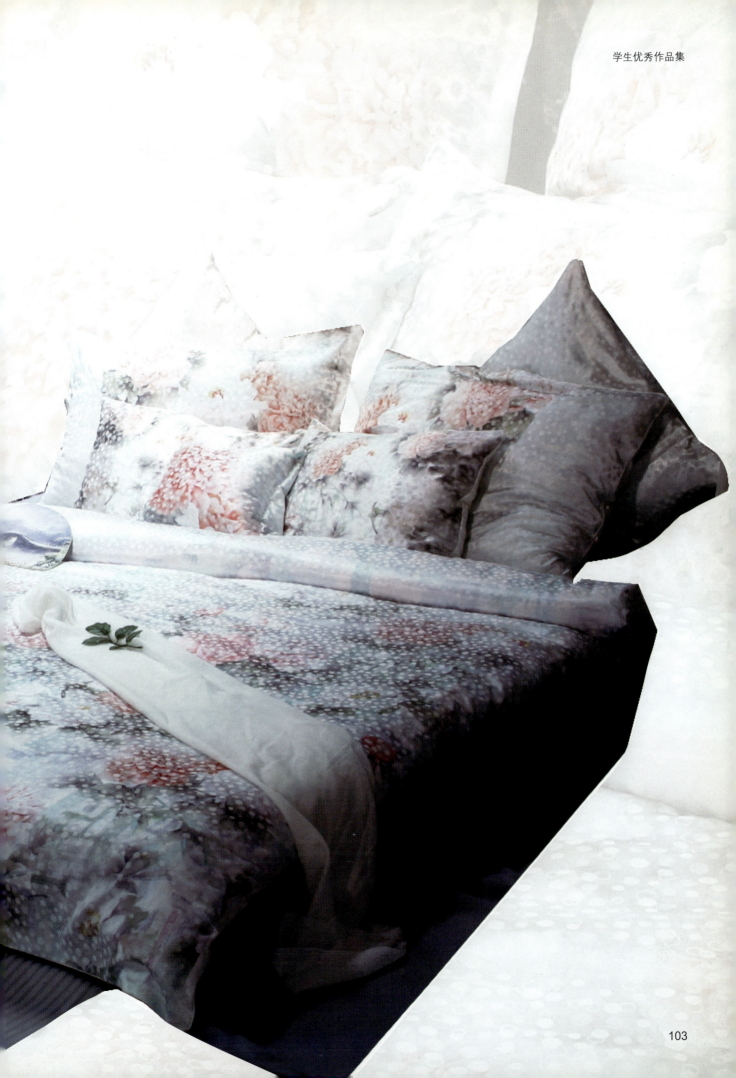

Ornamental art design

装饰艺术设计
Ornamental Art Design

指导教师：唐国树　任建民　王家斌　韩富华

传统与现代
——装饰艺术专业毕业设计展

　　装饰艺术设计专业经过十几年的发展取得了一些成绩，积累了不少经验。面对装饰艺术设计专业发展方向，是否适应当今社会需求，课程设置是否合理尚需在具体实践中检验。如何实施基础教学，调整教学结构，使之与创作教学形成一定的合理途径，让基础教育去适应当今艺术发展，都是我们在教学中必须深入探讨的问题。

　　毕业设计与展览是教学计划的重要组成部分，是大学四年的最后学习阶段和综合训练阶段，学生在掌握装饰艺术设计与表现要素的同时，对于漆画、漆艺、金属工艺、装饰雕塑等课程方面应进行深化和提高。毕业设计课程是对学生学习与实践成果的全面总结，更是对教学计划和培养目标的全面检验。

　　本次展览是05级同学们四年学习成果的综合体现。通过展览我们不难看出，学生在掌握传统技艺的基础上对新观念、新方法、新技术的研究和实践，也反映出装饰艺术专业在加强基础教学的同时更强调学生综合素质的培养。对于本次展览，学生们都是以极大的热情投入到创作中去。在他们的作品中我们能感受到其对传统工艺的把握，用属于自己的语言去阐述对艺术的理解。虽然在他们的作品中还存在某种程度上的缺憾与不足，但这并没影响他们在作品中的个性表现与追求。

　　四年的学习生活在每个学生的人生当中是短暂的，但也是终生难忘的。在回味着毕业创作给他们带来的辛苦与喜悦的同时，他们将带着对未来的憧憬和自信走向新的生活。

装饰艺术设计系主任
唐国树
2009年6月

装饰艺术设计　QRNAMENTAL ART DESIGN

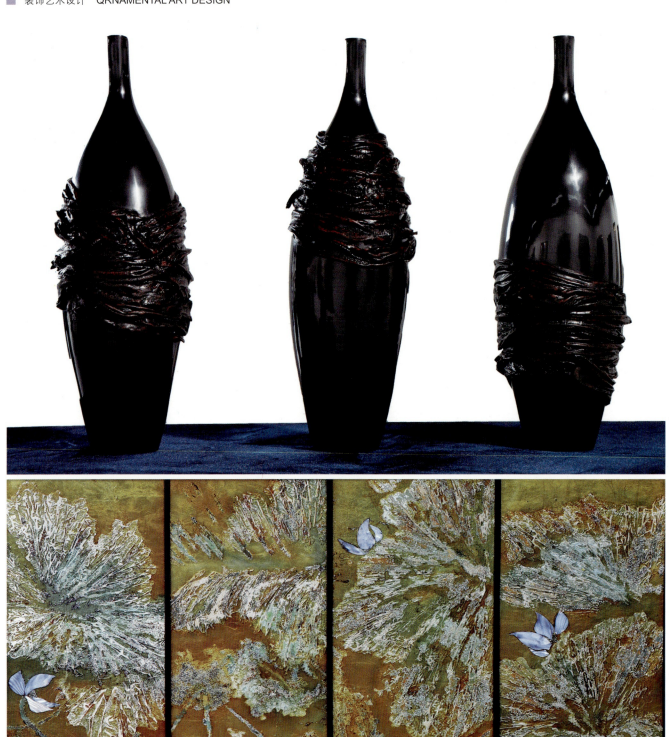

作品名称:《荷》《幽》
作者:孔凤岭

学生优秀作品集

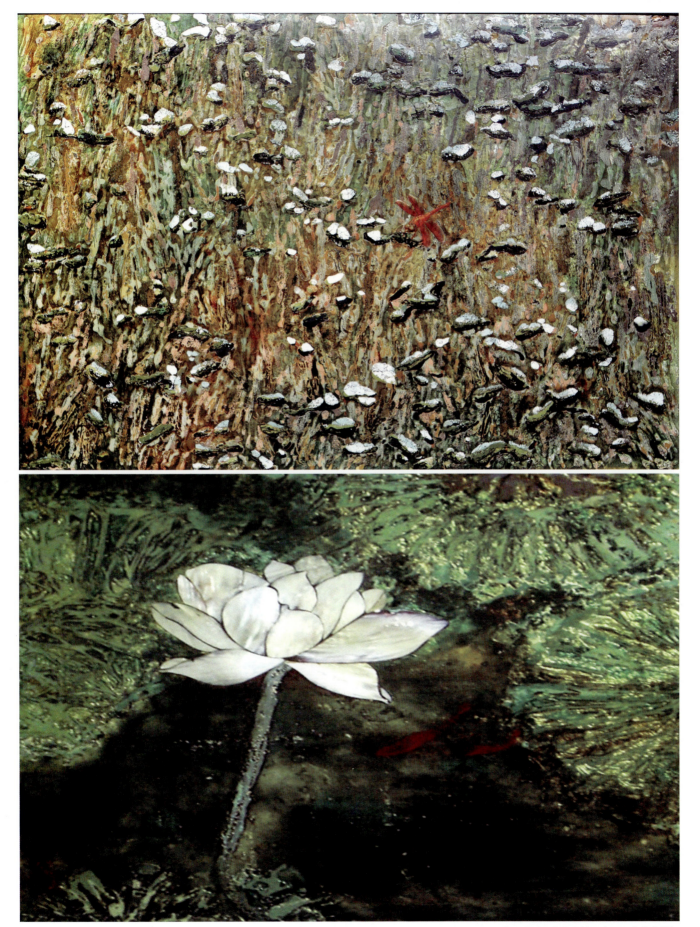

作品名称:《盛夏的巴塞罗那》《清荷》
作者:厉晨阳

装饰艺术设计　QRNAMENTAL ART DESIGN

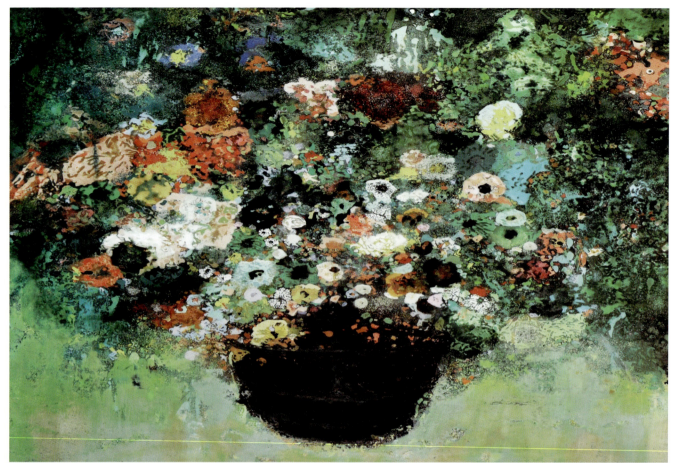

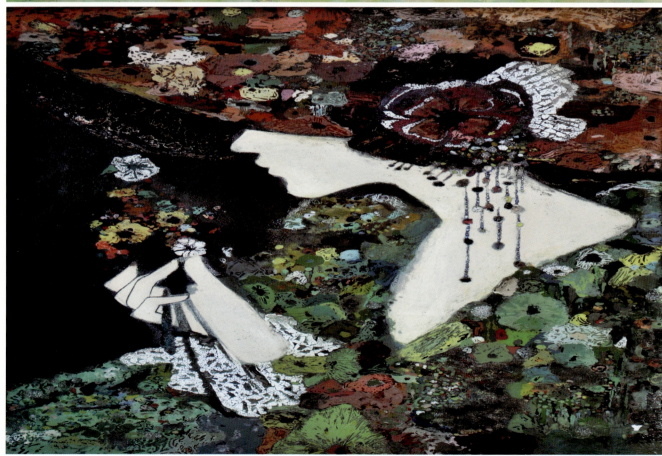

作品名称：《梦幻　奥兰托》《繁华》
作者：颜凤辉

作品名称：《风云》《东风一夜花千树》
作者：马鑫

■ 装饰艺术设计　QRNAMENTAL ART DESIGN

作品名称:《那些花儿》
作者:王培培

学生优秀作品集

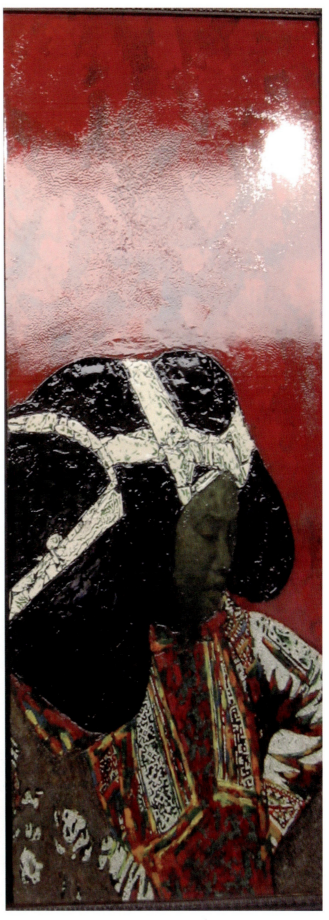

作品名称:《漆荭》
作者:娜仁高娃

111

■ 装饰艺术设计　QRNAMENTAL ART DESIGN

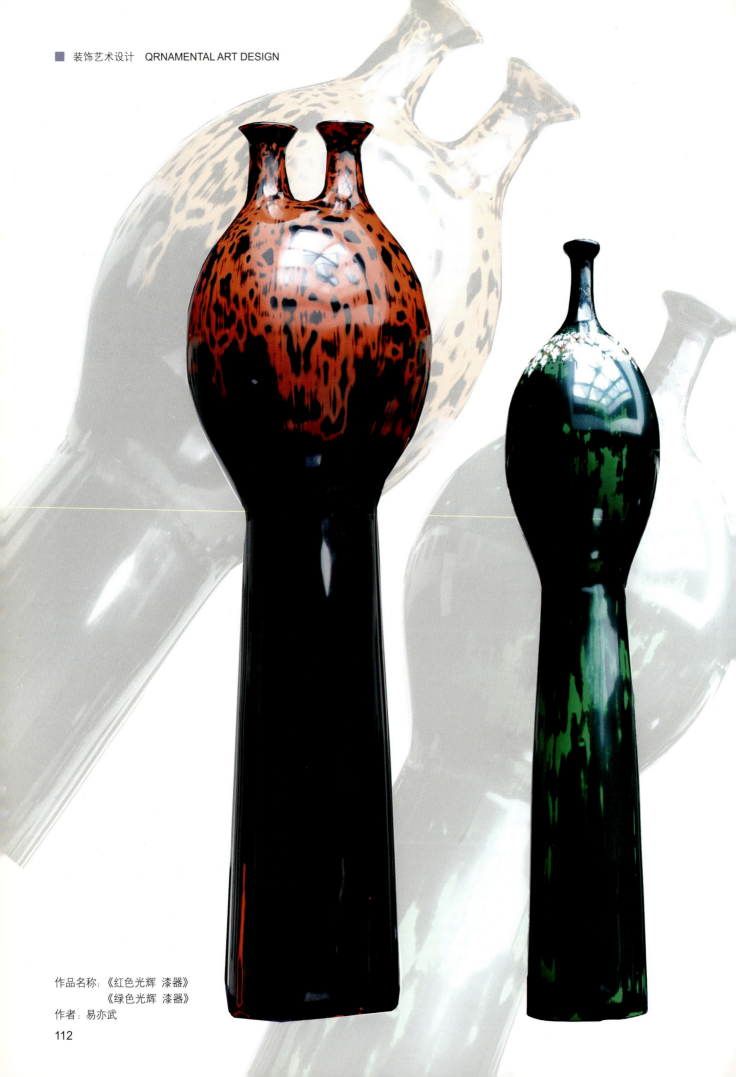

作品名称:《红色光辉 漆器》
　　　　《绿色光辉 漆器》
作者：易亦武

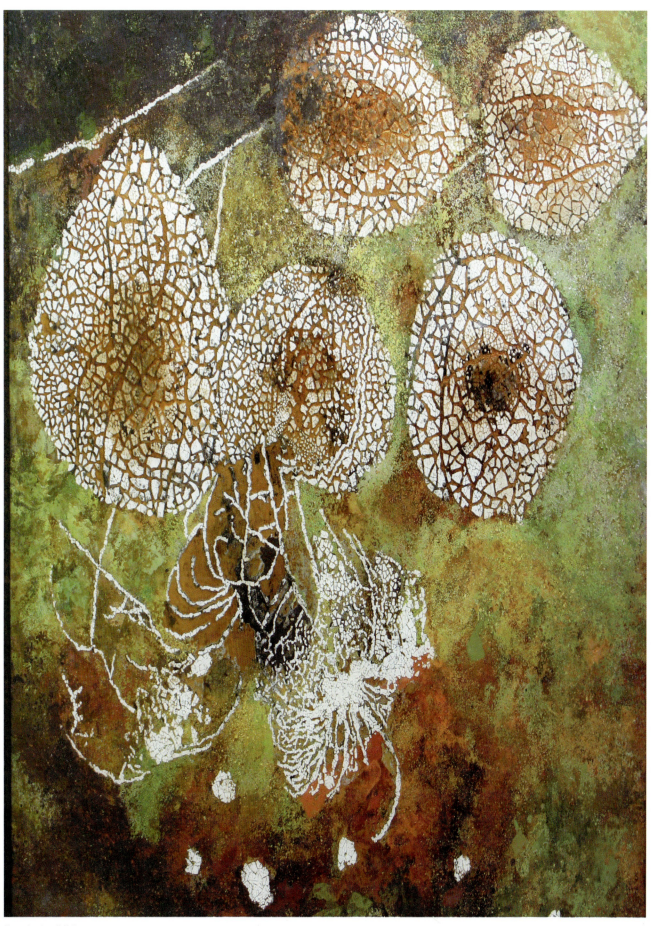

作品名称:《蔓》
作者:张莹

装饰艺术设计 QRNAMENTAL ART DESIGN

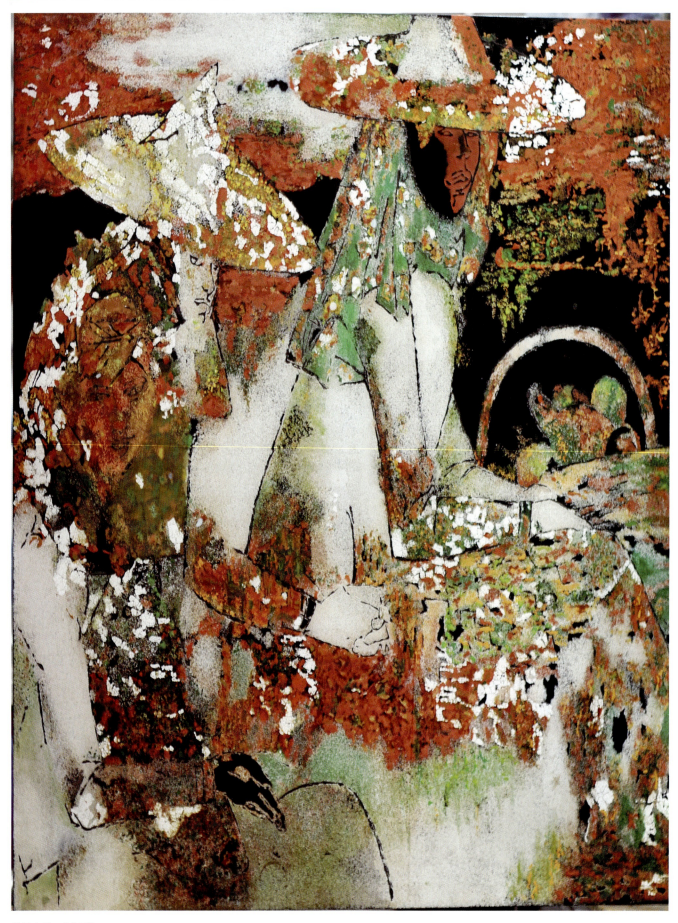

作品名称:《茶香》
作者: 刘俊玲

学生优秀作品集

作品名称:《工人一号》《风景》
作者:赵红伟

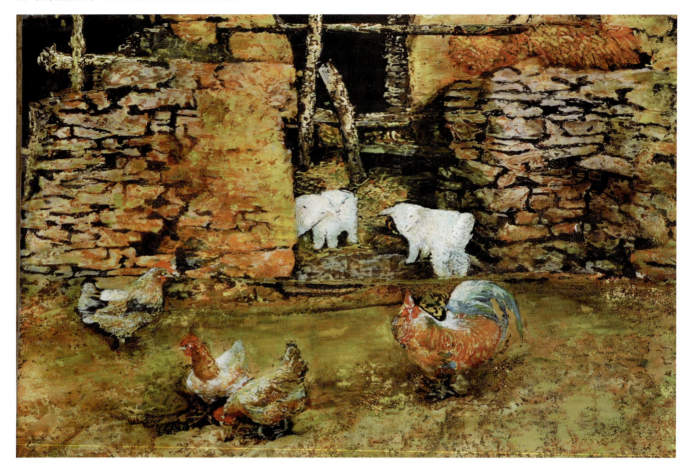

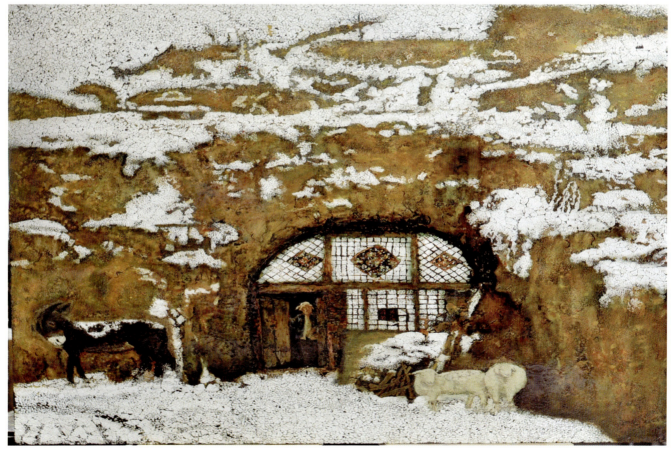

作品名称:《风调雨顺》
作者:徐海豹

学生优秀作品集

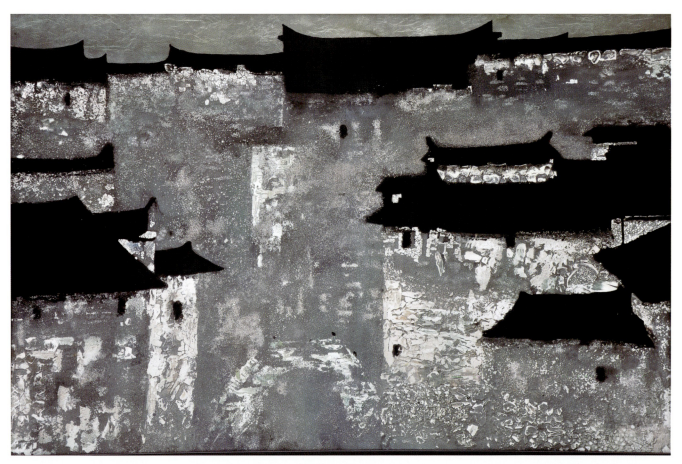

作品名称:《皖宾 漆画》《生命线 漆画》
作者:李志青

装饰艺术设计　QRNAMENTAL ART DESIGN

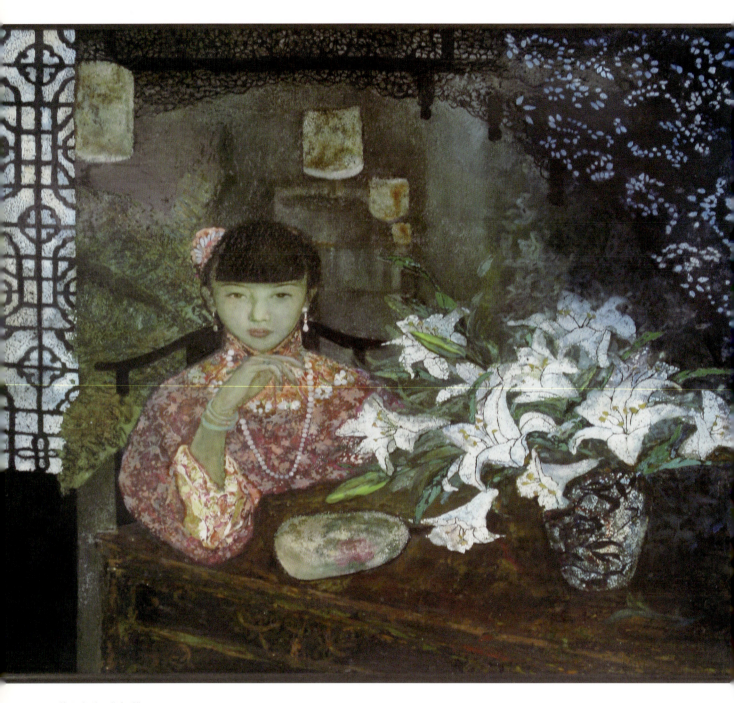

作品名称：《暗香》
作者：于荣辉

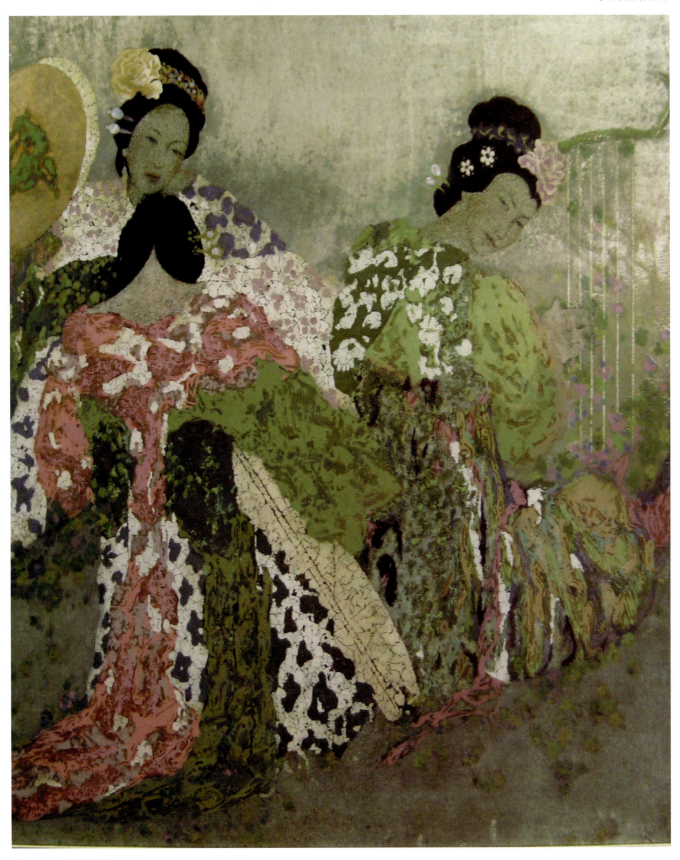

作品名称:《花非花》
作者:冯莎莎

■ 装饰艺术设计　QRNAMENTAL ART DESIGN

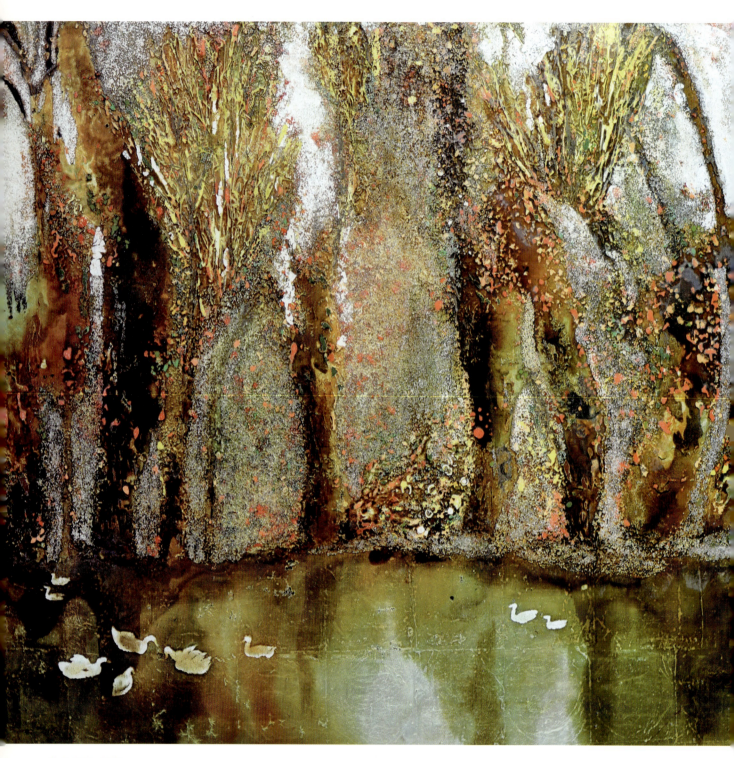

作品名称:《秋》
作者：封媛媛

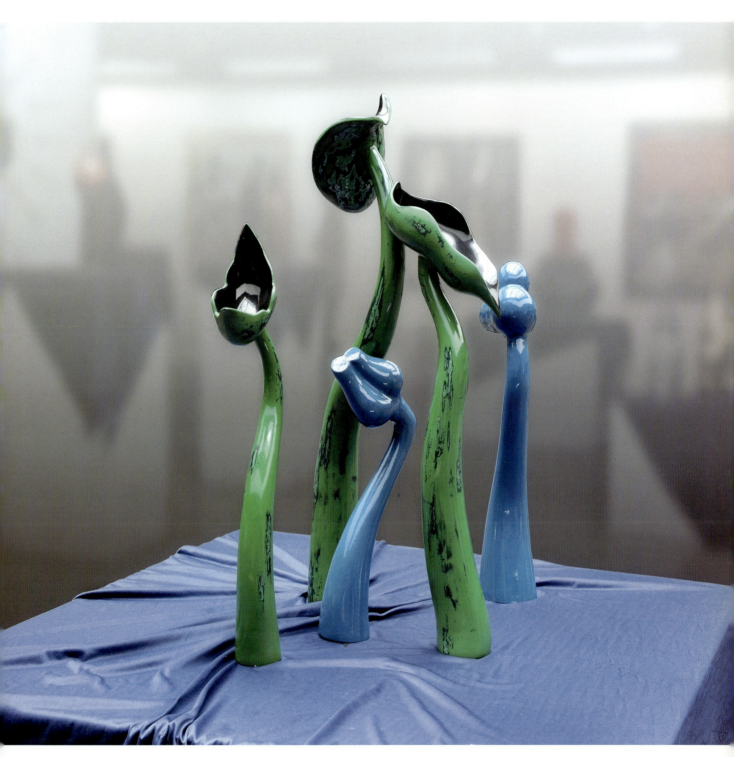

作品名称:《蓝绿共生》
作者：翟西川

装饰艺术设计　QRNAMENTAL ART DESIGN

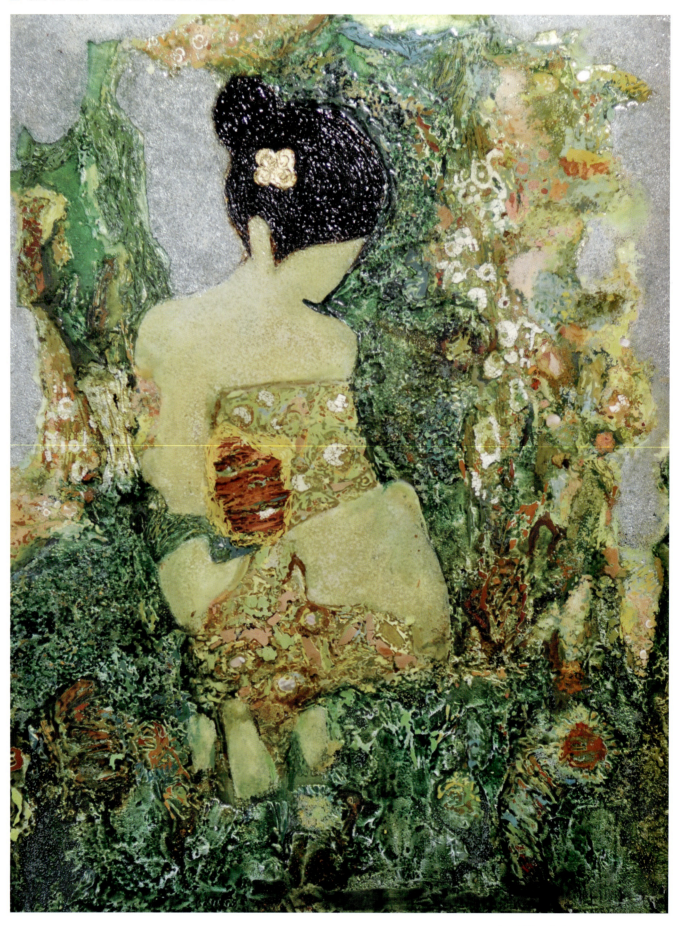

作品名称:《呼吸的意义》
作者:李竞

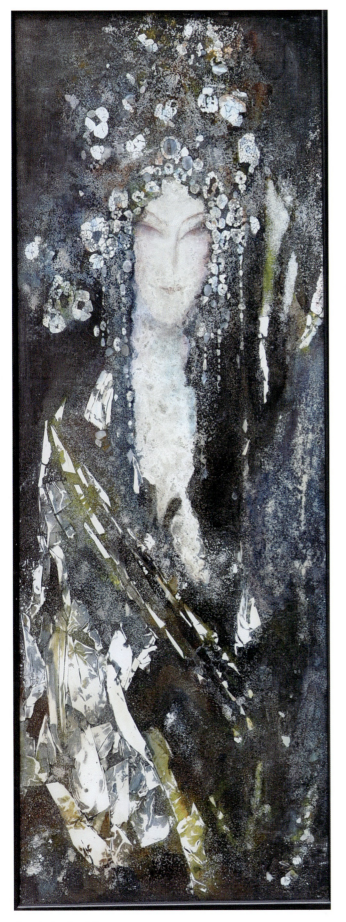

作品名称：《国韵》
作者：陈海乔

■ 装饰艺术设计　QRNAMENTAL ART DESIGN

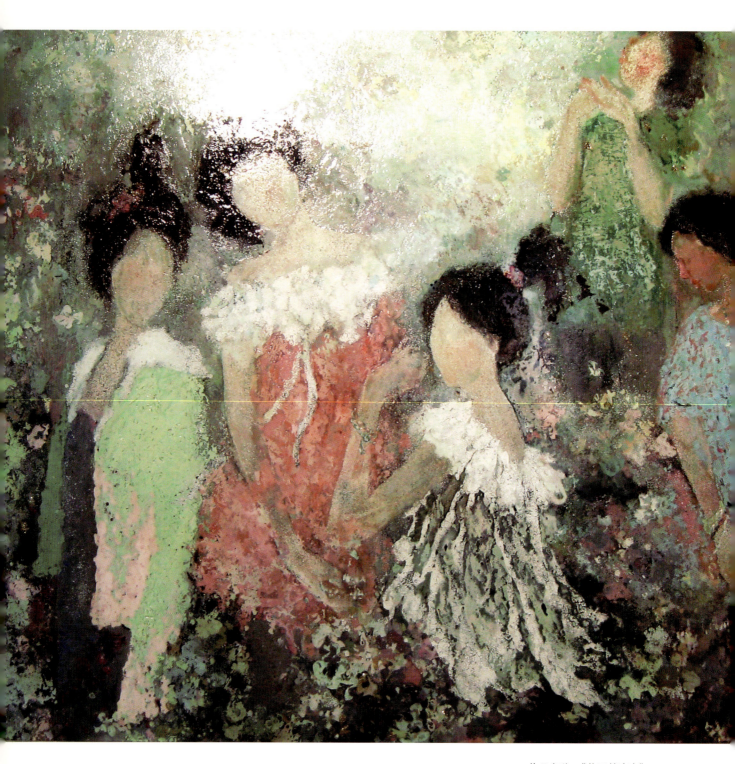

作品名称：《花开的声音》
作者：刘黎

作品名称：《溯》
作者：刘楚勤

公共艺术
Public Art

指导教师： 张耀来　李筱谦　何元东
　　　　　 徐松波　唐新志　邹红琴
　　　　　 闫松岭

公共艺术系前言

本次展出的是 09 届公共艺术系壁画壁饰专业的全体同学的毕业作品。在近四年时间里，他们经历了人生中最重要的一个成长、学习的阶段，也经历了从青涩、彷徨、探索到成熟，以至收获的层层蜕变。尽管展览的作品无论在形式上还是材料上都有所不同，各自表达的思想也不尽相同，但无不闪烁着富有想象力与活力的光芒。

毕业创作的完成，其意义决不仅限于最后展现在大家面前的一幅幅壁画壁饰或其他形式的作品。通过毕业创作这样一次综合性的实践活动，集中展示了学生们四年的学习成果和指导教师们所倾注的心血。学生们从毕业创作主题的选择、创作方案的反复修改到最后草稿的确定，从使用材料的甄选、与相关制作单位的联系、不断的与指导教师沟通，以及每件作品的具体制作直到最后完成，其中每个环节无不凝聚着全体壁画壁饰专业师生共同努力的汗水，彰显着精益求精的态度。值得欣慰的是，通过毕业作品的创作过程及展览的策划到展示，发现学生们不仅对本专业有了自我的独到理解，掌握了壁画和壁饰创作的基本手法，同时也培养了良好的审美判断能力、语言与视觉表达能力和对较大型作品的宏观掌控能力；更为重要的是，在感性的表达自我思想、理性选择材料的过程中，学生们逐步表现出主动性思考，独立的审美力，精神上的直立行走。

再次衷心感谢本专业的每一位教师和同学！并预祝展览圆满成功！

<div style="text-align:right">
公共艺术系副主任

李筱谦

2009 年 7 月
</div>

■ 公共艺术 PUBLIC ART

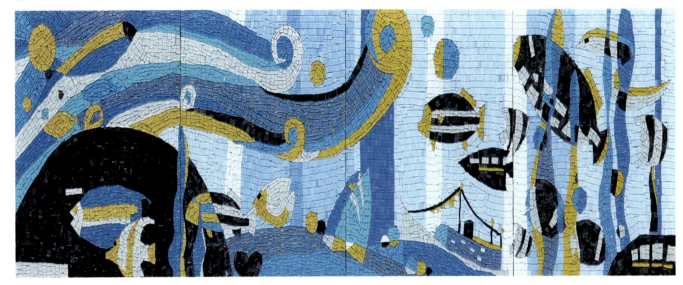

作品名称：《blue melody》
作者：边策

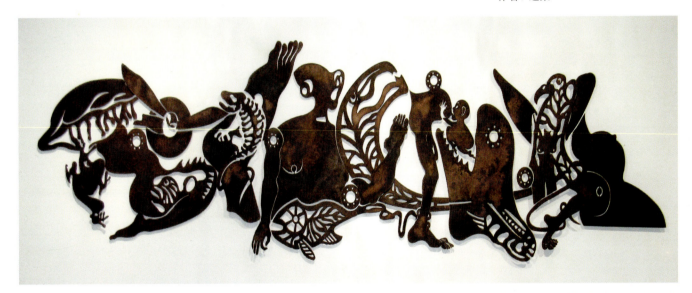

作品名称：《梦想一个美丽颠倒的世界》
作者：肖金志　冯裕

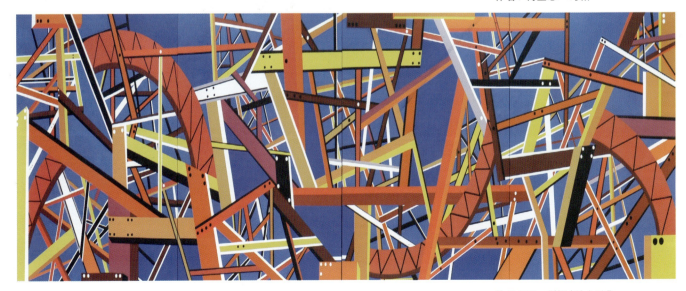

作品名称：《掠过的心弦》
作者：刘吴钢

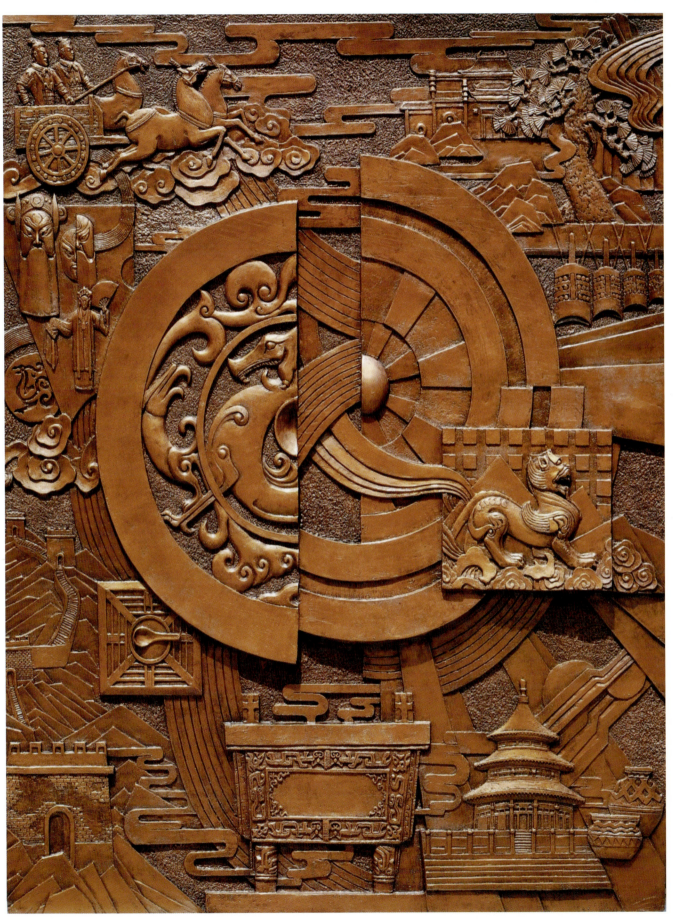

作品名称:《历史的年轮》
作者:丁涛

公共艺术　PUBLIC ART

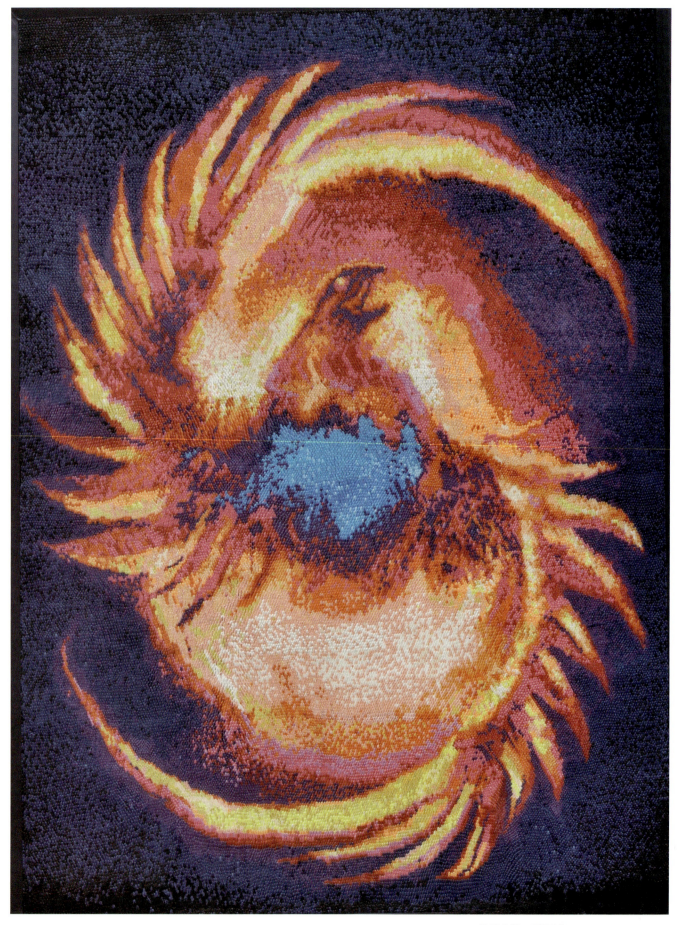

作品名称:《舞动》
作者: 郭萍　孔维礼　张彭　张建文

学生优秀作品集

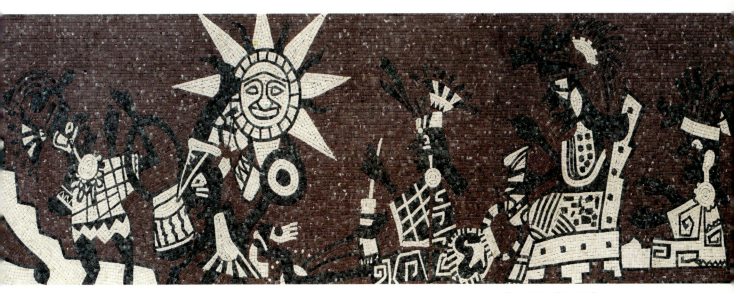

作品名称:《全景图》
作者：姚元力　王磊

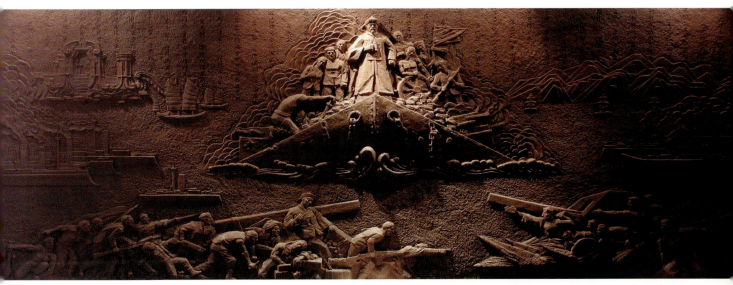

作品名称:《铁剑忠魂》
作者：王立强　李旭阳

作品名称:《全图》
作者：郑寿琪

131

■ 公共艺术　PUBLIC ART

作品名称：《没有幕布的剧场》
作者：洪重新

作品名称：《350fenbian》
作者：刘蕊　杜鑫

作品名称:《黄粱一梦》
作者:刘映含　刘伟

公共艺术 PUBLIC ART

作品名称：《汉代砖石》
作者：姜罕才　邓坤

学生优秀作品集

作品名称:《合》
作者:王洁

公共艺术　PUBLIC ART

作品名称:《潮·世》
作者：徐大为

作品名称:《旋律》
作者：汤旭洲

作品名称:《第九号梦——交融》
作者:王鑫 辛荣

公共艺术 PUBLIC ART

作品名称:《古韵风华》
作者:张鹏

学生优秀作品集

作品名称:《偏远之路》
作者：王玉寅

公共艺术　PUBLIC ART

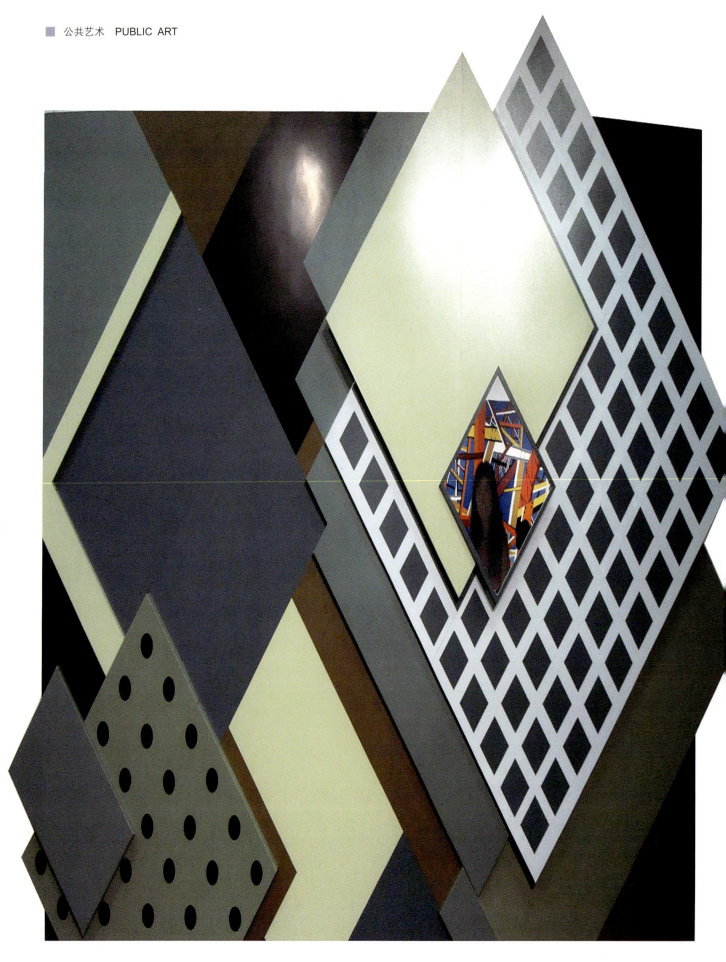

作品名称:《电子作业图》
作者:尚颖　杨淼

学生优秀作品集

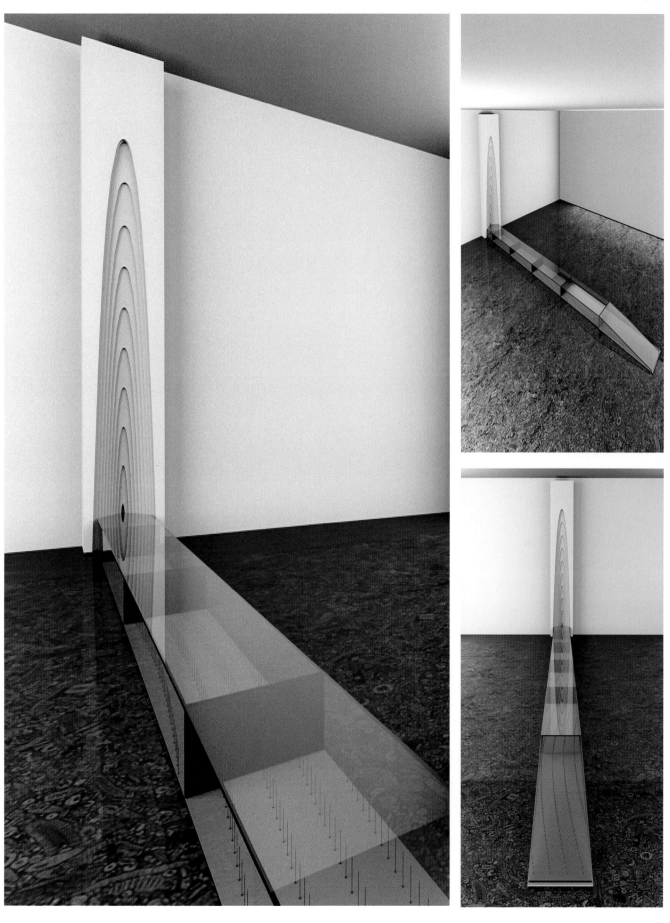

作品名称:《对未知的觊觎》
作者:易炜华

141

 Environmental art design

 Visual communication design

 Textile art design

 Industrial design

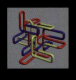 Ornamental art design

研究生作品
Graduate Student Works

以科研创新为先导　展现研究生教学改革新风貌
——记设计艺术学院 2009 届研究生毕业设计作品展

　　经过三年的刻苦研读，09 届设计艺术类各个专业方向 36 名研究生的毕业展览开幕了。莘莘学子们五彩缤纷、风格各异的毕业作品，如姹紫嫣红的蓓蕾，令人目不暇接。

　　近几年来，我院硕士研究生的培养规模不断扩大，在校研究生由 2001 年初的 11 人发展到 2009 年的 124 人，为了适应并实现研究生教学的跨越性发展，学科持续不断地推进硕士点建设，在研究方向、导师队伍、培养模式、教学体系、学位课程、教学与科研条件、教学管理与监控机制等方面建设取得了显著的成果和成效。通过建设，本学科具备了诸多位于本学科领域前沿、稳定而有特色的学术研究方向；形成了实力雄厚的导师队伍；修订完成了培养明确、体系结构合理的《研究生培养方案与课程大纲》；进一步完善了"艺术设计实验中心"，完善了研究生教学、科研与设计开发的环境与条件；优化了研究生教学管理与培养过程监控机制；构成了有利于研究生培养的整合开放、条件优化、资源共享的教学、科研与设计开发平台。

　　近几年来我院的研究生教育以科研为先导，实施学术研究和设计开发相结合的人才培养模式，积极引导研究生关注现代艺术设计的发展趋势，结合我国经济建设和社会发展进行针对性的科研课题研究和开发。本届 36 名研究生在各专业导师的辛勤栽培下，认真读书，刻苦学习，积极参与社会实践，如：完成了北京奥运会天津赛区环境艺术设计、天津 3526 创意工场、天津凌奥创意产业园等多项艺术设计项目，受到了各界的好评。在完成全部学位课程的基础上，深入进行课题研究和开发，通过设计实践、教学实践、科研实践等环节不断提高理论水平和专业素质。本届毕业展中相当一部分作品是结合社会经济建设和国家人文发展的设计成果，从一个侧面反映了我院研究生教学的特色。当然，面对研究生教学的规模化和社会的高速发展，我们要不断加强设计教育的使命感，加强学科建设，进一步优化教学结构，提高教学质量，为社会培养更多更好的设计人才。

<div style="text-align:right">

设计艺术学院　副院长　彭军
2009 年 6 月

</div>

■ 研究生作品　GRADUATE STUDENT WORKS

STUDY OF URBAN STREET SPACE TRANSFORMATION DESIGN

合肥市金寨路城市设计

02

金寨路沿线纳入开发用地占1127.4公顷，由于位于合肥141战略发展中的西南板块与中心主城间的组带区域，此区域将结合现有的产业布局进行土地利用的整合。发展以中心商务区、滨水休闲区、教育产业区、综合居住区、政务金融区及经济技术开发区等6大区域为中心的区域特性。在区域内部交通、街区、邻里空间及居住、商业、工业、居住、公共开放空间等系统结合成具有社区特质的统一体。而金寨路作为联系各区域的交通性系统及城市开放空间系统具有不可替代的作用。

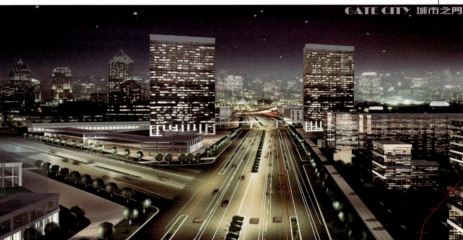
GATE CITY 城市之门

LOOP SYSTEM HEFEI 合肥市区环路系统

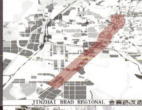
JINZHAI ROAD REGIONAL 金寨路改造区域

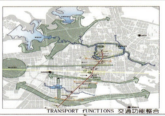
TRANSPORT FUNCTIONS 交通功能整合

天津美术学院零九年毕业创作
导师：田沛荣　作者：零六级研／李智云

URBAN DESIGN

合肥的城市发展战略中已经明确以中心主城、周边四大组团及滨湖新城为主要发展方向。金寨路作为中心组团联系西南组团的唯一纽带，它代表了合肥城市发展的轴心地位。即以金寨路为轴线，联系不同的城市发展区域，形成沿金寨路两侧的发展力。以金寨路为节点分布了中心城商贸区、滨水休闲区、教育产业区、综合居住区、政务金融区及经济技术开发区六大发展区域。

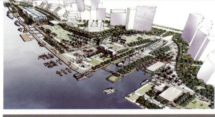

PLANNING NODE 规划节点

金寨路城市设计的土地使用总体构想是创造一系列的城市功能区域。每一区域由不同居住、商业、服务设施等邻里构成。根据不同的区位及开发条件来发展各自的特质，且各功能区藉由金寨路形成的交通廊道及开放空间廊道，达成其异中求同、共聚相连的整体性。金寨路与二环之口以南的大片区域，是合肥市新建的政务金融区。此区域主要延续了合肥政务新区的规划格局。发展以行政办公、金融商贸为主的产业结构。提供了大规模国际性企业一个优美的商务园区，周边还分布了大量的居住商业及服务配套设施。

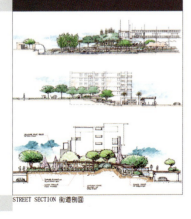
STREET SECTION 街道剖面

规划利用规划道路网络布局，促使各种交通流的有序运行。按交通性质的不同及其重要性，以及可能预见的可能对居住、工作和休闲环境产生的影响，而把道路设置分为市级干道、组团主干道和地区交通干道三个梯度来合理地引导和分流交通。避免穿城交通以及形成地区环路把各功能区域串联起来。

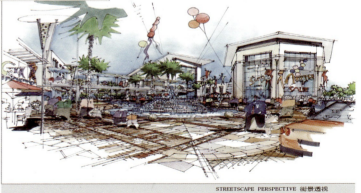
STREETSCAPE PERSPECTIVE 街景透视

作品名称：《合肥市金寨路城市设计》
作者：李智云

天津美术学院 零六级硕士研究生毕业设计方案

挺起不屈脊梁 重建美好家园

——北川县金竹村旅游产业规划设计方案

设计理念

一山、一水、六阶梯

利用天然地形及自然条件，形成高低错落的空间竖向形态。山水间体悟自然生态与人文文化的和谐共处，相互影响相互统一的天人境界。

三路、十团、六翠廊

营造层次总体结构，建筑布局上遵循"显山露水、顺应地形、节约土地"的原则，尊重自然，保护生态。

院落文化为母体

通过诸多组合变化，材质对比，风土人情及地域文化，形成各种不同的院落形式和散落式的组团，以体现建筑风格的多样性。

产业规划设计

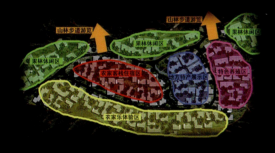

生态系统与组团空间关系分析

组团之间留出6个生态通廊，使山林、田地深入组团内部，具有较浓的川西"林盘"风貌。

交通系统分析

道路两侧建筑布置错落有致，空间变化丰富。

专业：环境艺术设计　　导师：彭军
研究方向：景观艺术设计与理论研究　　作者：于润泽

作品名称：《北川县金竹村旅游产业规划设计方案》
作者：于润泽

研究生作品　GRADUATE STUDENT WORKS

良城美景景观设计

生活中充满了诗化的想象空间……门外是一幅可以游玩、可以休憩的山水画，轩窗一推，便会飘来远山黄叶，洗涤尘垢，残荷加上雨声。

■解读基地：
园区的建筑采用了现代的设计手法，在立面做法上采用了抽象中式建筑的符号而形成的新中式的建筑风格。
在景观建筑设计上采用与其相同和相似的手法，以形成一个风格统一的园区。
景观的设计要配合园区的空间布局方式，吸收古典园林的空间布局精华，形成园区独特的新中式风格。

■传统园林的布局模式：
传统园林的布局模式通常采用内向布局与外向布局两种模式。
内向布局的好处是围合感强，布局灵活。缺点是尺度不宜过大，同时园林的公共性不足。
外向布局的好处是空间疏朗大气，具有很大的公共性。缺点是围合感不强，缺乏私密性。

传统园林布局之内向与外向结合：
我们将两种布局方式结合起来应用，以期达到完美的空间效果。这样的设计不仅具有良好的景观效果——外观开敞而富有变化，而且又能给景观提供有利条件——可眺望或观赏远山景。

■设计主题：
归田园居

少无适俗韵，性本爱丘山。
误落尘网中，一去十三年。
羁鸟恋旧林，池鱼思故渊。
开荒南野际，守拙归田园。
方宅十余亩，草屋八九间。
榆柳荫后檐，桃李罗堂前。
暧暧远人村，依依墟里烟。
狗吠深巷中，鸡鸣桑树颠。
户庭无尘杂，虚室有余闲。
久在樊笼里，复得返自然。

　　　　　　晋　陶渊明

■现代中式：
一、以现代风格为主，加以少量的中式元素。风格上前卫感十足，但难以使人产生认同感和归宿感。
二、完全的清式营造的中式风格，完全的复古造成功能上的缺失，假文物感使人倒胃口。
三、新中式，以现代时尚的语言创造完全符合现代人生活的空间形式。以传统色彩和经过抽象的细部去体现中国的文化特色，使之具有时尚感又有价值感。

1 园区大门　　11 休闲庭院
2 入口叠水　　12 景墙
3 商业区下沉广场　13 溪流
4 福文化景墙　14 山地
5 阳光草坪　　15 休闲场地
6 花架　　　　16 篮球场地
7 水池　　　　17 羽毛球场地
8 水车　　　　18 回车场
9 林下场地　　19 景观叠水
10 景亭　　　　20 观景台

作品名称：《良城美景景观设计》
作者：邢晓宇

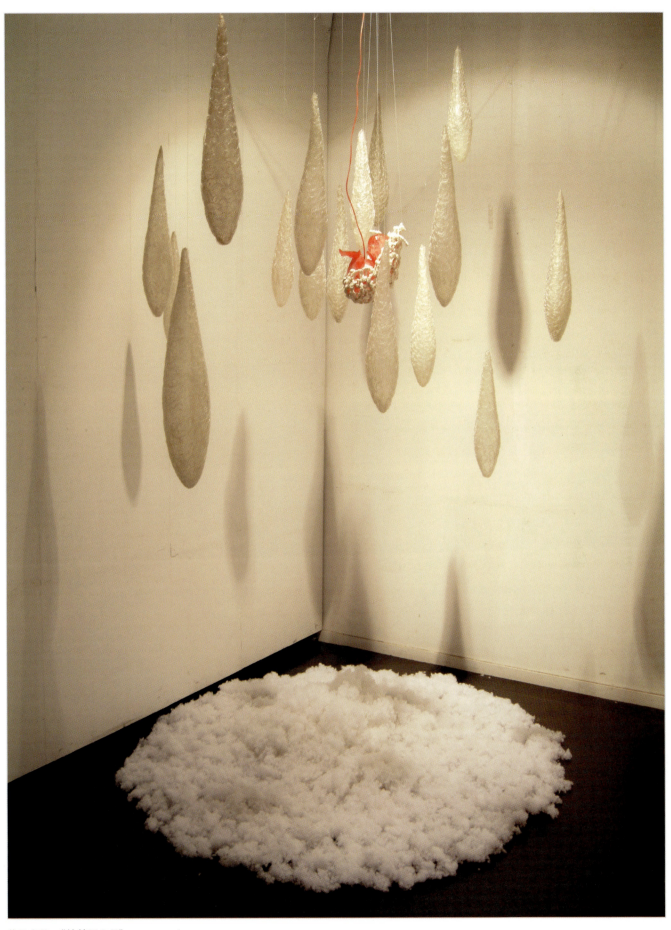

作品名称:《转基因3号》
作者:孙瀛

■ 研究生作品　GRADUATE STUDENT WORKS

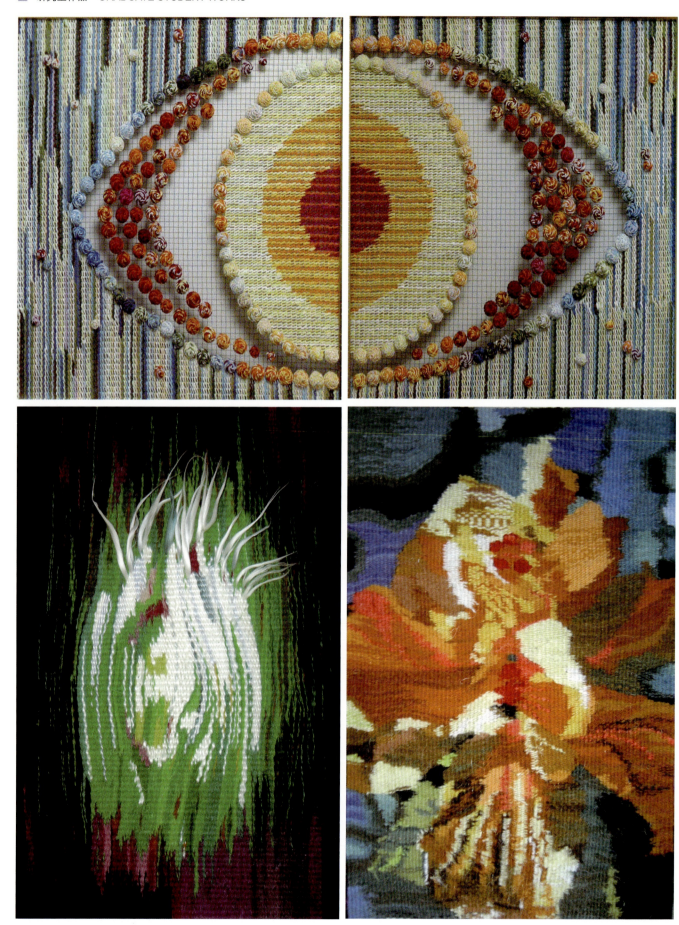

作品名称：《凝》《萌芽》《花韵》
作者：陈艺凡

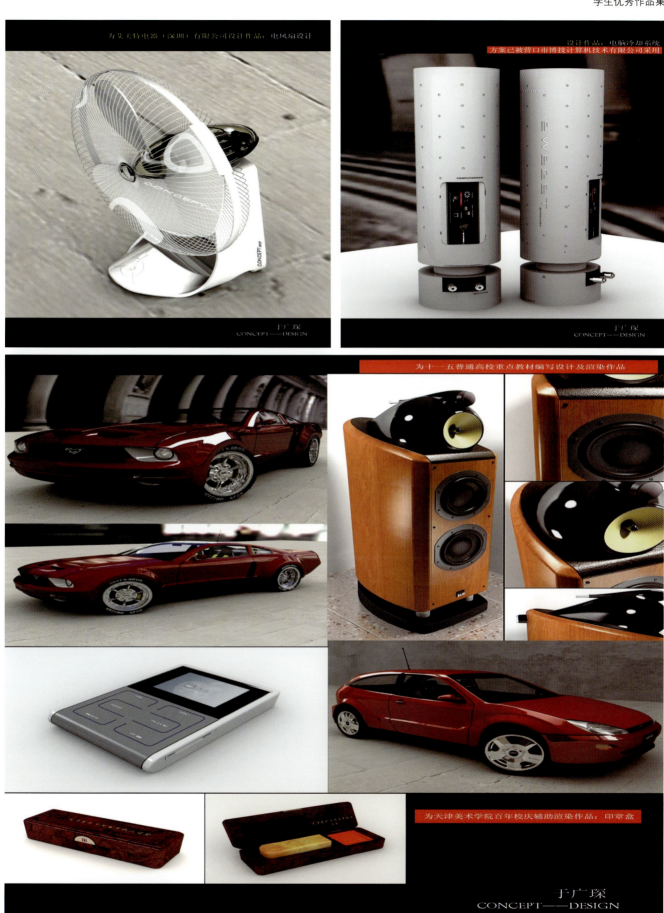

作品名称：《电风扇设计》《电脑冷却系统》
作者：于广琛

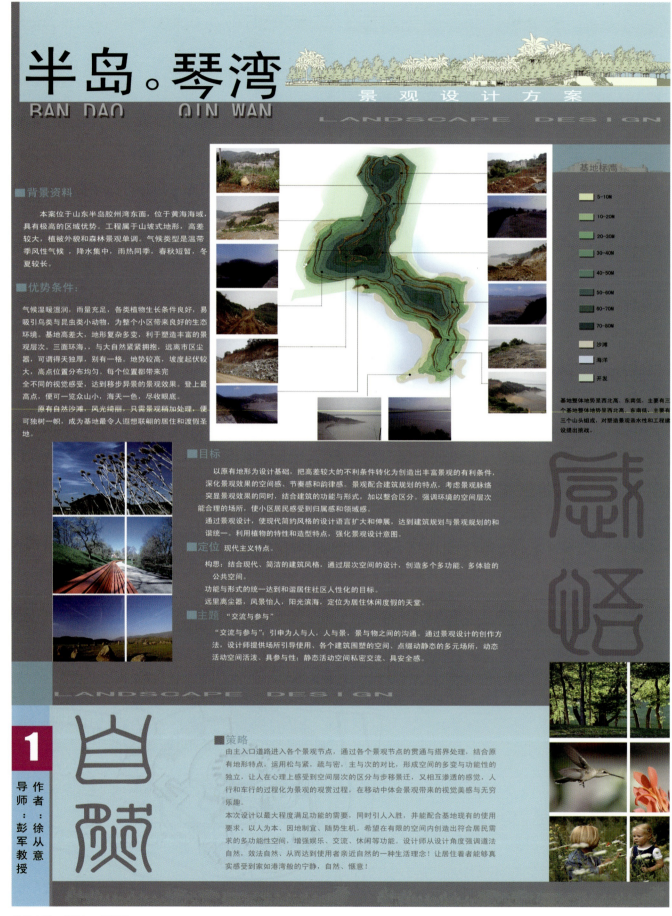

作品名称:《世外桃源》
作者:吴婕

■ 研究生作品　GRADUATE STUDENT WORKS

作品名称：《招贴》
作者：叶光杰

学生优秀作品集

作品名称:《招贴》
作者：马赈辕

153

研究生作品　GRADUATE STUDENT WORKS

 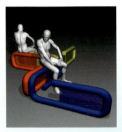

随着时代发展，当今的白领一族无论从自身而言或是工作环境上都彻底颠覆了古板、受局限的状态。尤其是80前后的这一代新新人类，他们展现出高质量、高品位、更具人性化的工作状态。至此，我对创意有了明确的定位。当环境、族群定位后，我一直寻找一种元素能融入这个环境。曲别针的简洁又赋有哲理的造型，引起了我的兴趣。因为它不仅是工作生活中的必需品，而且早已被人们所关注。通过再创造，曲别针以多姿多彩的形象丰富我们的生活，不仅为工作氛围增添了趣味，也印证了我们的生活向着人性化、人文化的方向转变。

创意的具体表现是通过不锈钢圆管塑造曲别针的形象。另外为增添其艺术性，设计中采用了彩色亚克力板材质，在美化造型的基础上，强化作品的稳固性，从而使作品具备一定的功能性，即座椅的功能，点出"憩"主题。在提倡人文的社会里，"憩"同时包含了释放内心压力的精神层面上"休息"的含义。 因此在设计中融入了可变性因素，根据人们不同的需要，随意变化和搭配，在这个变换中，人们可以参与到作品的再创作中，实现公共艺术与公众的互动性。

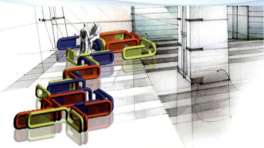

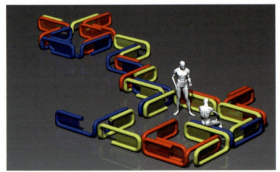

作品名称：《拓展设计》
作者：刘皎洁